U0021532

# 畫貓

貓博士的藝享世界

Cat Paintings

猫の絵

고양이 그림

繪圖／文字

貓博士

林政毅

# 目錄

# Content

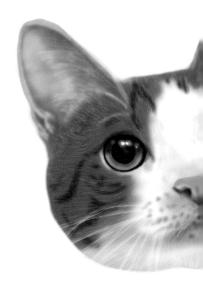

畫貓

貓博士的藝享世界

Cat Paintings

猫の絵

고양이 그림

# 楊靜宇

三個貓兒子的爸，台北市議員，獸醫師

政毅是在我獸醫師生涯中最令人敬重、感謝的一位同業！如果要用一個中英文來形容他，我認為人如其名──毅，果決、堅定不移（我私下都叫他阿毅）；而英文的形容詞應該是 Solid，確定的、紮實的。他看似粗獷的外表下，有顆敏銳的心和細膩的觀察力，特別在創作了《畫貓：貓博士的藝享世界》之後，更讓我確定了這樣的感覺。

政毅醫師出版過多本獸醫專業的書籍，對於有志從事伴侶動物行業的獸醫師來說非常受用，業界也尊稱他為「大師」、「貓博」，盛名響遍海內外……但是我還是叫他阿毅。

這本書我看了好多次而每次都有不同的感觸；阿毅以多年累積下來治療貓病的經驗和對貓咪的瞭解，用簡單的文字敘述、搭配維妙維肖的插畫傳達給讀者。從貓的的出生、耍萌、融入生活、不同個性、飼主責任、貓型歷史人物等。有人說「內行的看門道，外行的看熱鬧」，仔細品味每一幅插畫中貓的神韻與簡單文字背後傳達的意涵，保證您每看一次都會有不同的感觸。這也是阿毅展現他 Solid 個性、堅持理想的呈現！

無論您是不是貓奴、家中有沒有貓成員，這本書都值得您珍藏，也讓我想要推薦給學校，讓同學們從另一個角度認識身邊的動物。

# 仿彿破紙而出──簡余晏

廣播節目主持人

該如何描述中山醫院創辦人「貓博士」林政毅？才華洋溢、負責盡職、多才多藝、醫術高明、文筆優雅、出版書籍盡是暢銷書；而且，他更是天賦極高的畫家，或者更該說是天才型的「畫貓家」。

貓博士筆下的貓神態各異，每一隻貓咪都活靈活現，或在草地盡情飛奔，有的騰空躍起，有的腳下生煙，有的回眸顧盼彷彿破紙而出。一幅幅萬貓爭喵猶酣的瑰麗畫卷，推動著我們這些貓奴搶在臉書按讚！

畫貓，貓博畫的不只文人淡然詩意，更有他經手的每隻貓的愛憎怨苦，其神韻個性絲絲動人。《聊齋誌異》有畫皮重生，今有貓博不僅愛貓、養貓、醫貓、寫貓教科書，更能畫貓如同再生。

維基百科形容貓天賦高、非常聰明，從中樞神經系統解剖特徵來看，具有高智慧生物的典型大腦半球，大腦皮層豐富且發育完善。且貓有很強的學習記憶力，善解人意能舉一反三，可將學到的方法用於其他不同問題，甚至有貓能自己開水龍頭喝水，喝完再關上；會跳到馬桶上如廁再優雅沖水，神乎其技！

古語有九命怪貓，日本有招財貓，古埃及且把貓當神來膜拜。而這一切一切的貓，都在貓博的筆下畫中栩栩如生。

# 譚大倫

獸醫師全國聯合會理事長，亞太小動物獸醫師協會主席

認識林政毅醫師已經是十多年前的事情，當時他就非常的愛貓，也很專精研究貓的疾病和貓的行為；跟他去大陸巡迴演講時，他總會將貓咪的行為演得唯妙唯肖，搞得哄堂大笑，很多人都稱他「貓博士」，但我總覺得他根本就是一隻貓。

還記得十多年前，我因為醫院人事不順，所以心情非常低落，但我沒有說出口。那時儘管他也很忙，但他常常來找我、常常約我吃飯、常常陪我聊天。就這樣過了一段時間，我也慢慢走出低潮期。他就像是隻貓，在你身邊慢慢陪你舔舐傷口，也耐心陪你等著傷口痊癒。

還有一次，我因為壓力很大，十二指腸嚴重出血，早上 6 點發覺不對，就去急診室了，當天做完胃鏡，傳簡訊給他，他很緊張的問了我狀況，然後跟我說晚上來醫院看我。晚上他看到我沒事，就拼命逗我笑。他的脾氣就像是貓一樣溫柔，不管是翻肚或打呼嚕，總像貓咪一樣用著自己的方式，想辦法讓旁人感到自在、安心又開心。

他有貓的自尊，有貓的堅持，也有著貓的細膩與感性。他從來沒有學過畫畫，卻能將每一隻貓咪畫得這麼生動，我印象最深刻的是書裡面有一張畫，畫的是一隻小貓依偎在死去的貓媽媽旁邊，他一面畫一面哭，直到畫完。他就是這樣真性情的一個人。

敲碗很久，終於等到這本書出版，就像是看到貓仔的誕生、小貓學走，到現在居然可以集結成冊了，內心滿滿的感動！他常常跟我打趣說，自己的人生成就都達成了。是的，兄弟，當你在講這句話的時候，身為好友的我也看到了老貓滿是傷疤後的一身驕傲——恭喜老貓，踏著貓步，你的人生此刻又登上一個新的頂峰。

# 貓夫人

我常說，鋼琴彈得好要靠苦練，畫圖畫得好靠天分。

其實貓博士從小就有畫圖的天分，剛認識他的時候，他給我看他畫前女友的素描作品，當時我並沒有稱讚他；這一年來，所有休息的時間他幾乎都在畫貓，可以說是廢寢忘食，當然也累積出非常多的作品，而且越畫越生動。

希望藉由這次的出書，能夠讓更多人欣賞他筆下可愛逗趣的貓。

# 序

從小就喜歡塗鴉，但一直不為美術老師所青睞，因為匠氣太重沒有創意，沒有兒童應該有的天真，所以我就只能畫畫科學小飛俠、無敵鐵金剛、海王子等卡通人物來取悅同學，也一直是學校壁報、刊物及畢業紀念冊的美工編輯，但從未學過任何畫畫技巧的我，始終突破不了這樣的童年魔咒。

當了獸醫師之後，寫了很多的專業書，一直覺得一本書一定要圖文並茂，可是出版社的美編往往畫不出我們專業醫學上的要求，所以在接觸 iPad 及 sketchbook pro app 之後，我開始嘗試用它們來畫我需要的醫學插圖，雖然我只會使用兩種筆觸、橡皮擦、圖層、透明度等少許功能，卻已經可以畫出很多令人驚艷的醫學插圖。今年剛好遇到新冠肺炎，所有的講課邀約都紛紛取消，也讓自己有更多的空閒時間，所以瘋狂畫起貓──這個我最喜歡的動物，雖然我沒有創意及天分，但至少我已經可以把貓畫得很像貓了。

今年已經年過五十四了，擁有的身份包括獸醫師、作家及教授，如果能再多個畫匠也是不錯，希望大家能喜歡我畫的貓，不要太苛求我的無師自通及土法煉鋼的繪畫技巧。

最後感謝貓夫人在出版及策展過程中的大力協助，劉郁琴小姐（Jean Liu）及洪禎謙獸醫師的英文翻譯，金信權獸醫師的韓文翻譯，莊語柔小姐的日文翻譯，在此一併致謝。

**貓博士 林政毅**

2020/7/14

**林政毅**／**貓博士**，30 年經驗的貓醫生

**Chengyi Lin**／**Dr.Cat,** Feline Practitioner with 30 years experience

**林政毅**／**貓博士**，経歴三十年以上の猫専門獣医師です

**임정익**／**고양이** , 박사 30 년 경험 고양이 수의사

**簡歷：**

中興大學獸醫學士、獸醫碩士、獸醫博士班，曾任台北市獸醫師公會常務理事、理事、現任台北市中山動物醫院及 101 台北貓醫院總院長，台灣貓科醫學會理事長、小動物內科醫學會常務理事、小動物腎臟科醫學會理事、中國農業大學動物醫院客座講師，亞洲大學客座教授。

**著作：**

《犬貓常用藥物治療手冊》、《犬貓動物醫院臨床手冊》、《貓病臨床診斷路徑圖表暨重要傳染病》、《寵物醫師臨床手冊》、《貓博士的貓病學》、《小動物輸液學》、《貓博士的腎臟疾病攻略》、《貓博士的肝膽胰疾病攻略》、《犬貓臨床血液生化學》、《信元犬貓藥典》、《拜耳犬貓藥典》、《貓眼科疾病攻略》、《貓咪家庭醫學大百科》、《喵喵交換日記》、《最強圖解 - 貓慢性腎臟疾病》；譯有《小動物理學檢查及臨床操作》、《小動物眼科學》。

近幾年來致力於兩岸臨床獸醫師的技術提昇，受邀講課已逾數百場以上，為 2012 年日本第 14 屆 JBVP、2014 年北京及 2015 年台北 FASAVA 大會受邀講師，曾榮獲第 29 屆全國獸醫師大會傑出貢獻獎、第六屆中國東西部獸醫師大會傑出貢獻獎、及李崇道博士基金會台灣臨床獸醫菁英獎。

**專長：**貓病內外科診療

**e-mail：** linger_lin@hotmail.com

## 初生

我們都是哭著來到世間

太多未知

太多徬徨

如果你有幸照顧我

請許下一生的承諾

●

## The Birth

When we were born, we were crying,

for the fear of the unknown, and much perplexity.

If you are the lucky one to have me,

please promise me that you will look after me till the end.

●

## 誕生

私たちは泣きながらこの世に生まれてきた

知らない事ばかりで戸惑う事も多い

もし私を飼う気なら

一生面倒を見ると約束して。

●

## 초생

우리는 울면서 세상에 왔다

너무아는것도없고

너무 방황했다

혹시 나를 돌볼 줄수 있다 면

영원히 약속을 지켜주세요

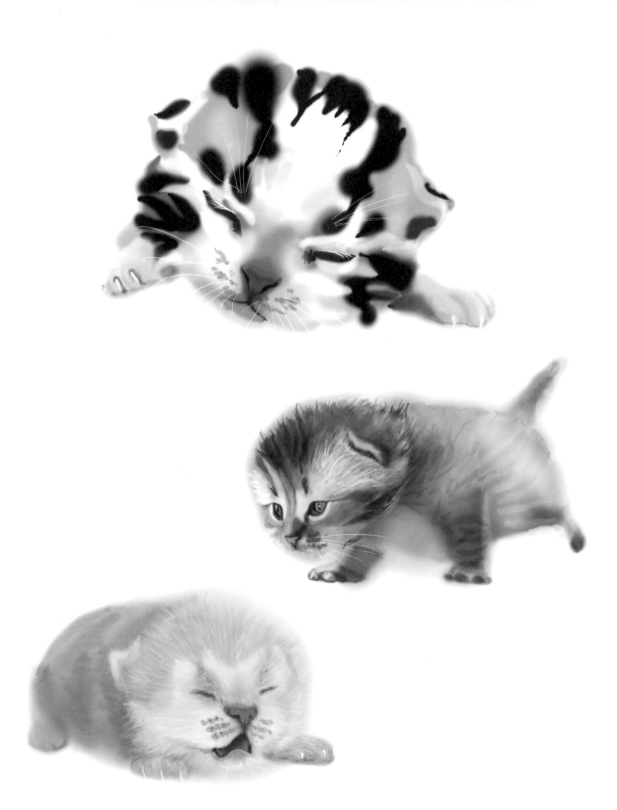

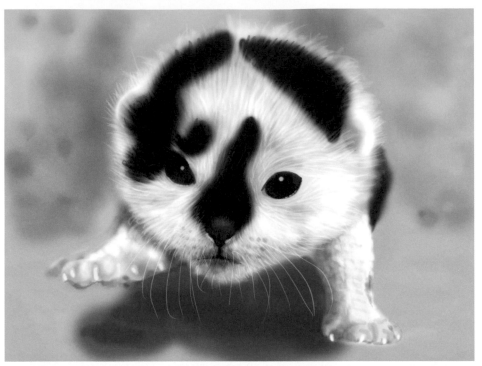

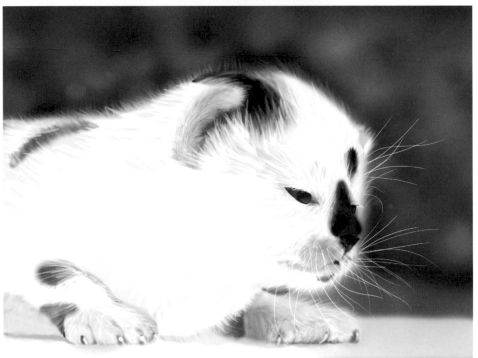

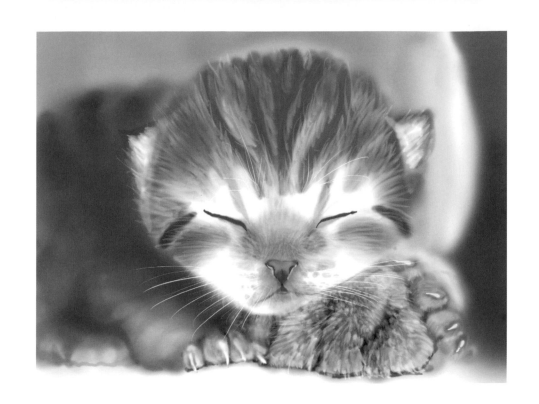

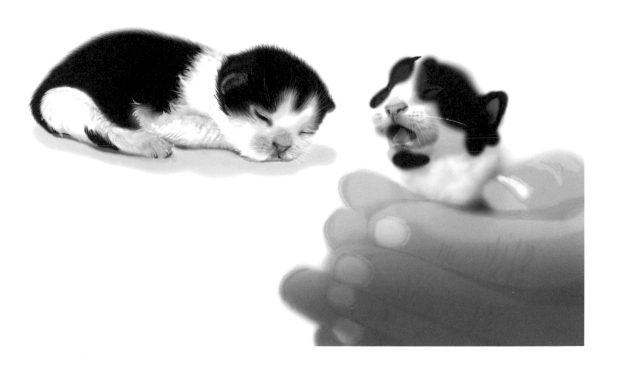

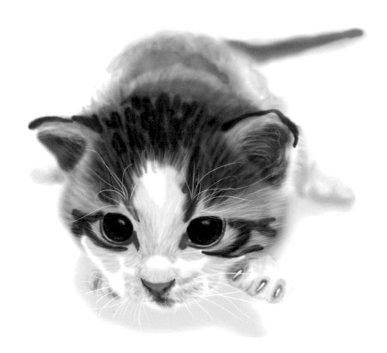

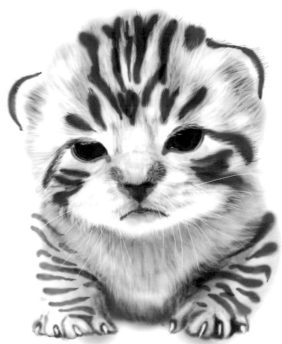

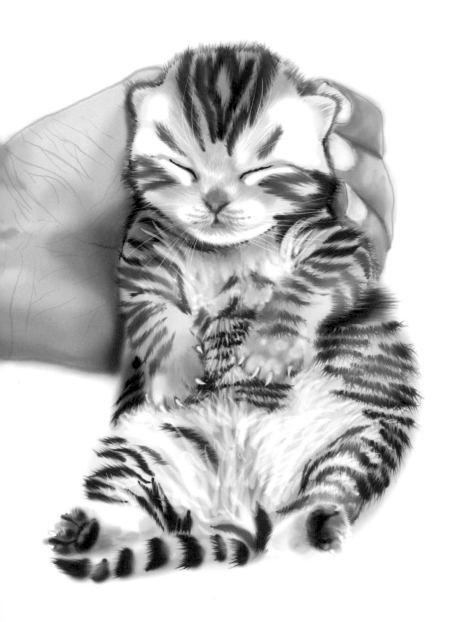

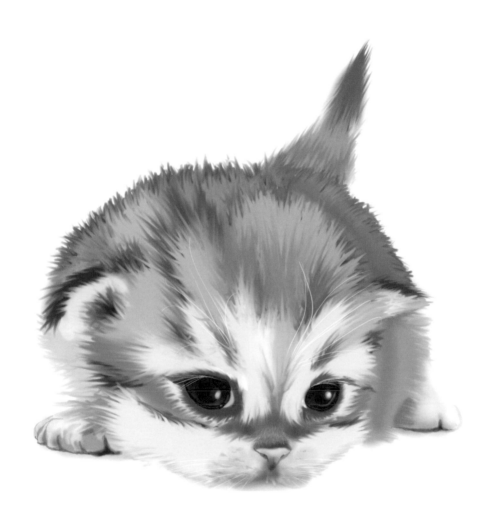

## 母愛

母親的心跳聲是我的催眠曲

豐滿的乳房是我的鮮奶工廠

嘴裡叼的是滿滿的疼愛

•

## Mummy's Love

Mummy's heartbeats are my lullabies.

Her plump breasts are my personal dairy farms.

I can feel her love and care for me

when she carries me in her mouth.

•

## 母の愛

母親の心音は私の子守唄

オッパイは私のミルク工場

咥えるお口で沢山私を可愛がる

•

## 어머니에 사랑

엄마의 심장 박동은 나에 자장가

젖가슴은 나에 우유공장

입에 매달린 것 은 만코넘지는 사랑

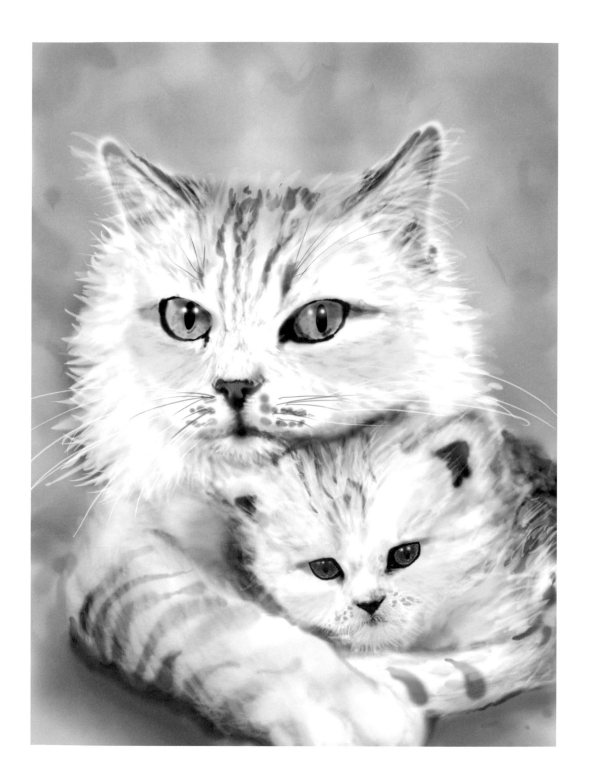

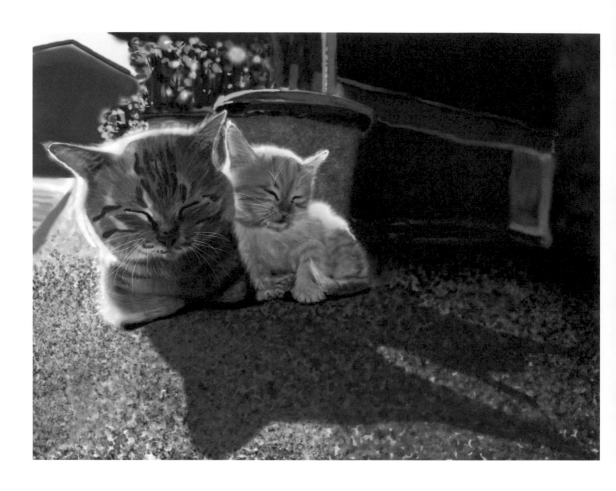

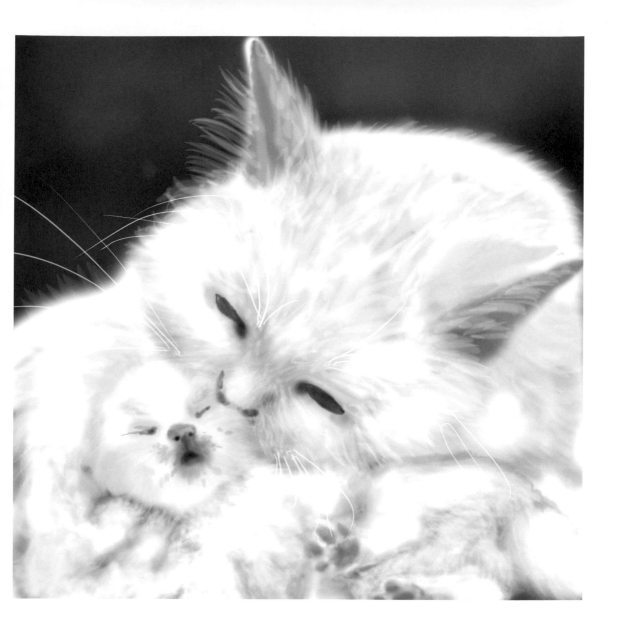

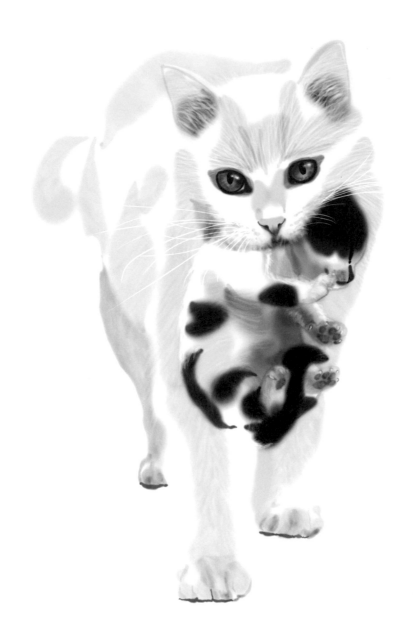

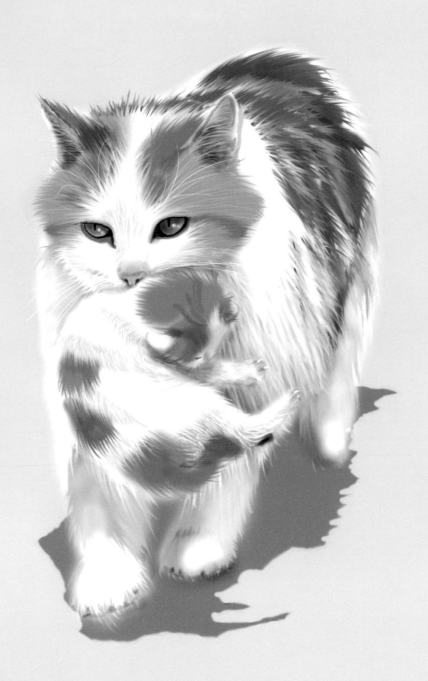

# 萌

萌

我是天然萌

不是為了討好你而出賣我的萌

你想多了

•

# I Am Lovely

I am absolutely lovely!

I will not play cute just to please you.

It's all in your head.

•

# 萌え

私は「天然」なんです。

あなたに気に入られる為に可愛いフリをしている訳ではありません。

考えすぎですよ。

•

# 멍

나는 자연스러운 멍

너를 위해서 멍 스러진 것 아니에요

생각 많이 하지마세요

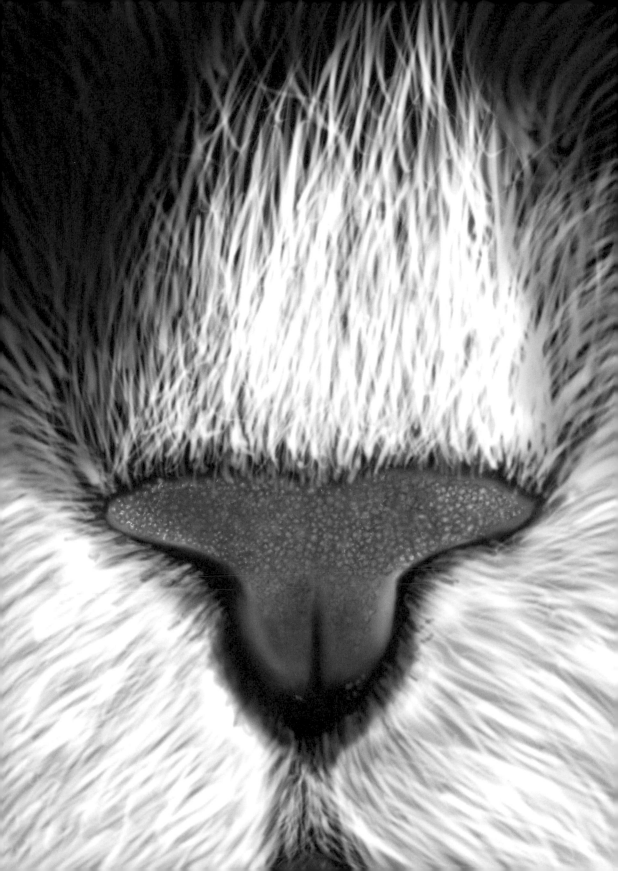

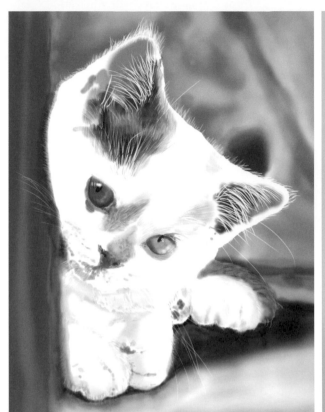

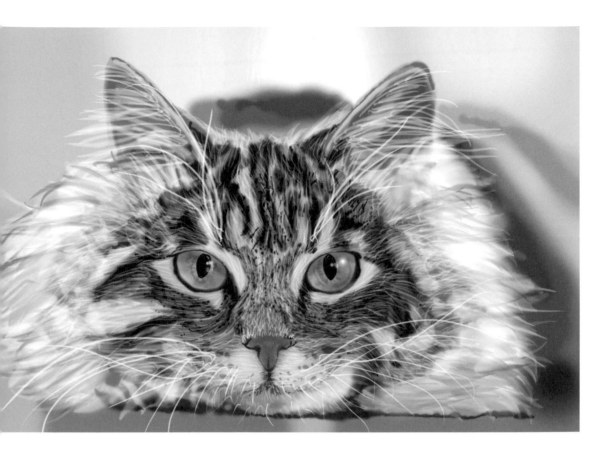

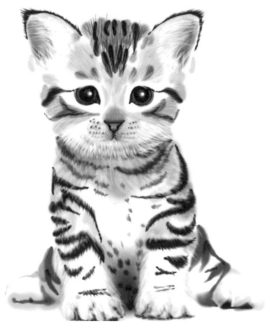

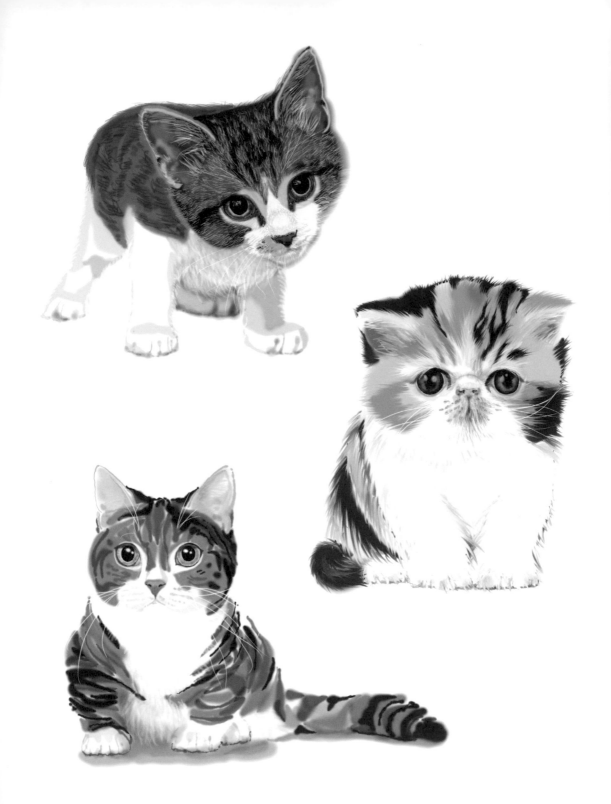

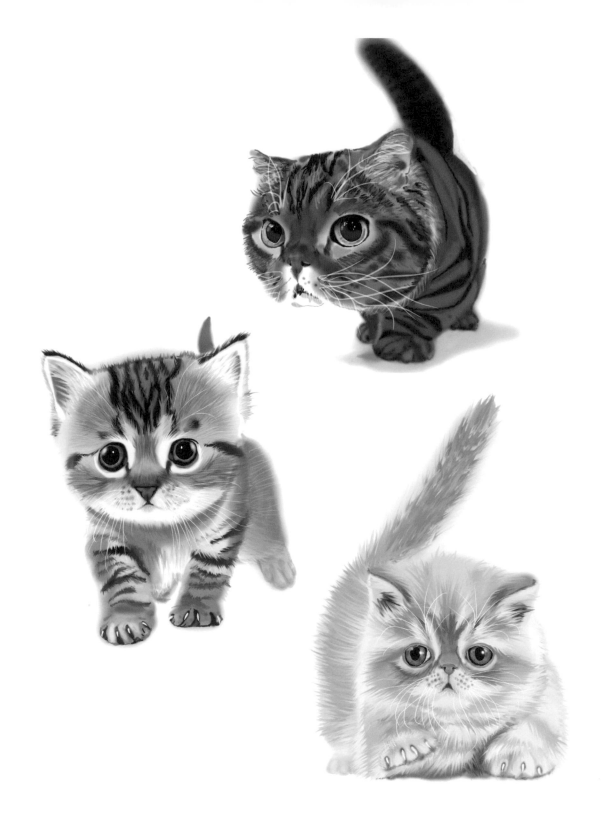

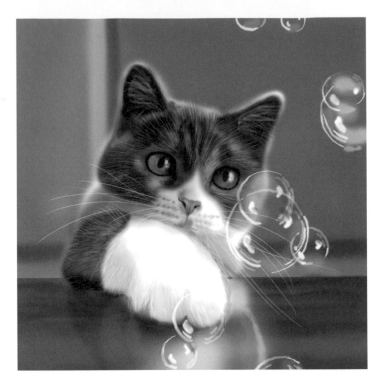

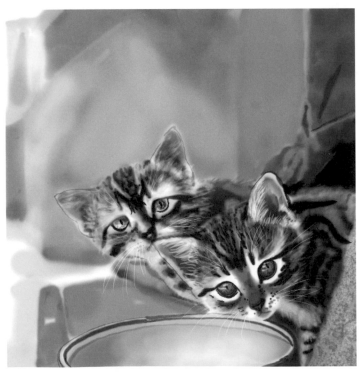

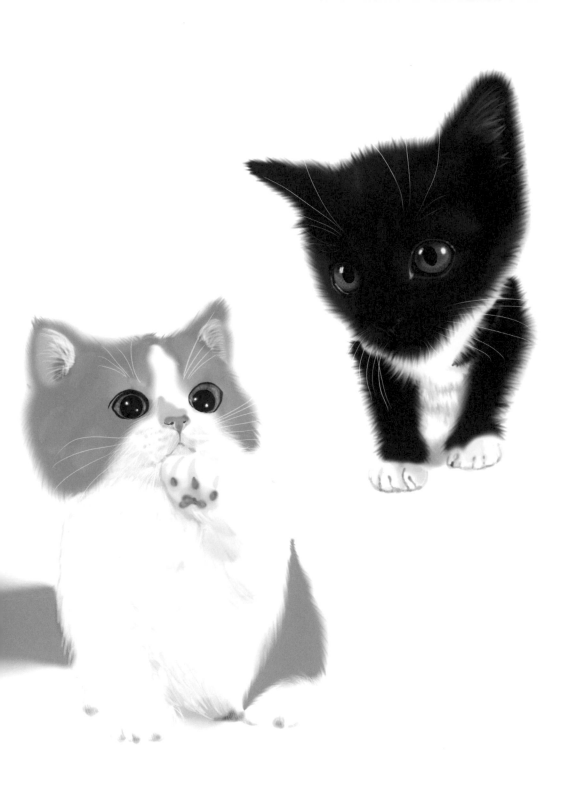

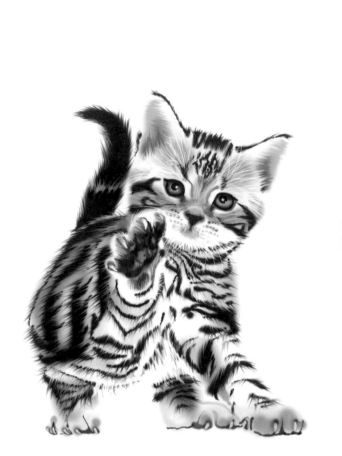

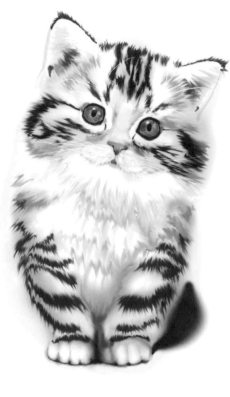

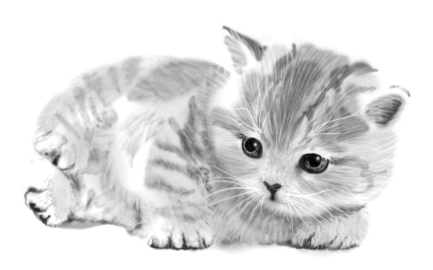

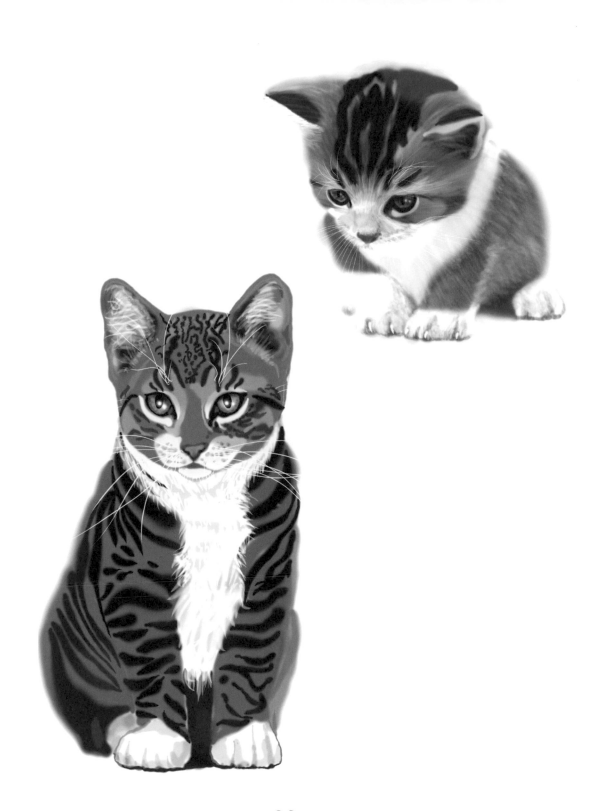

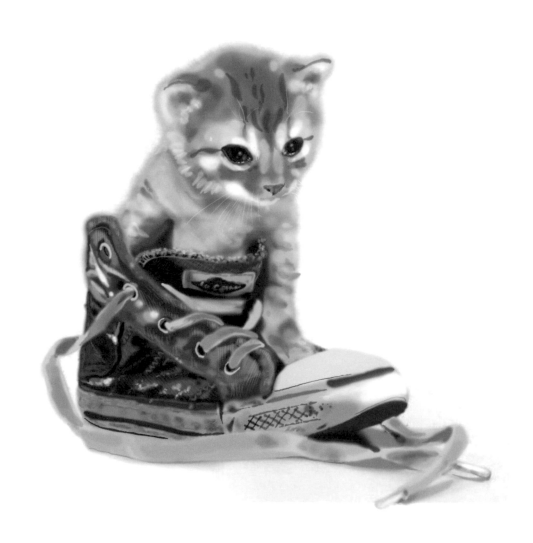

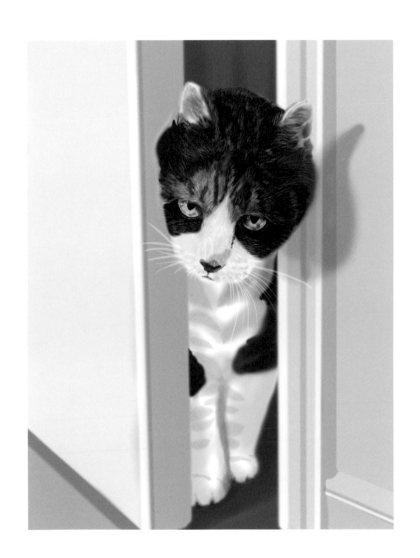

# 動

天生的瑜伽大師

及完美的律動

造就了一隻貓

•

# Movements

I am a born yoga master with movements of perfection,

I am CAT, the best creation of  God.

•

# 動く

ヨガの才能と

完璧なバランス感覚が

一匹の猫を仕上げた

•

# 멍

나는 자연스러운 멍

너를 위해서 멍 스러진 것 아니에요

생각 많이 하지마세요

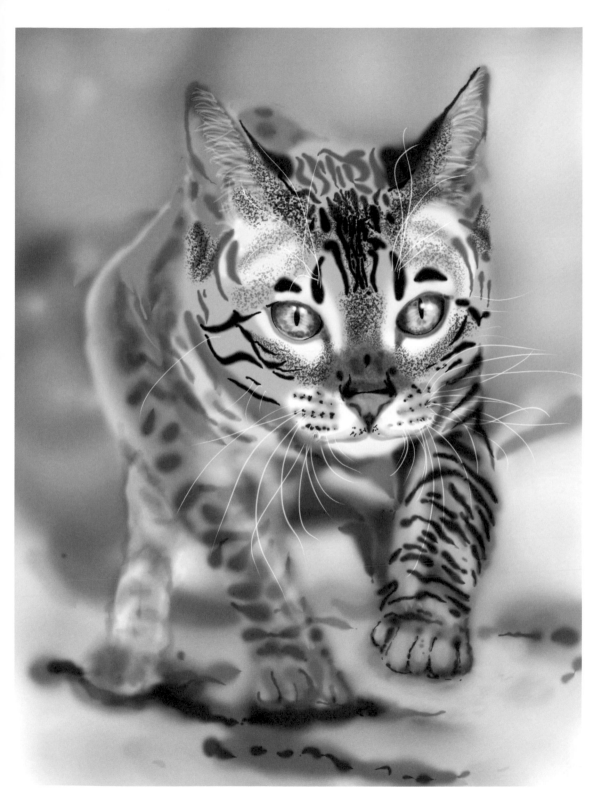

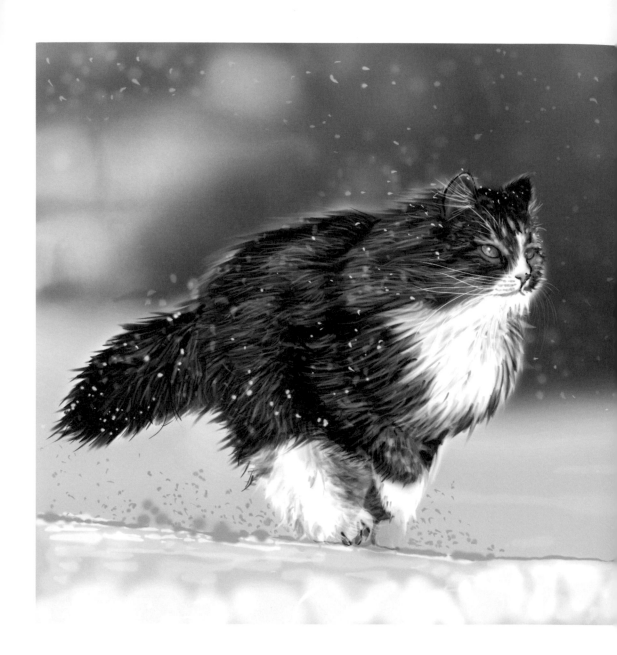

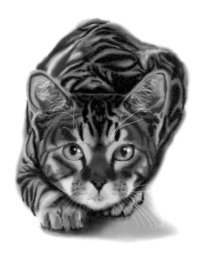
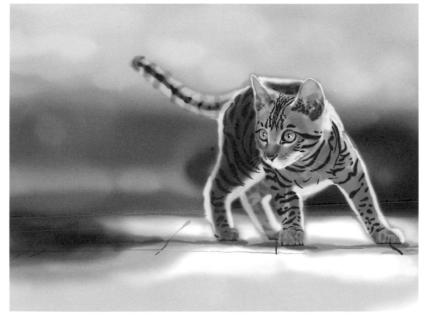

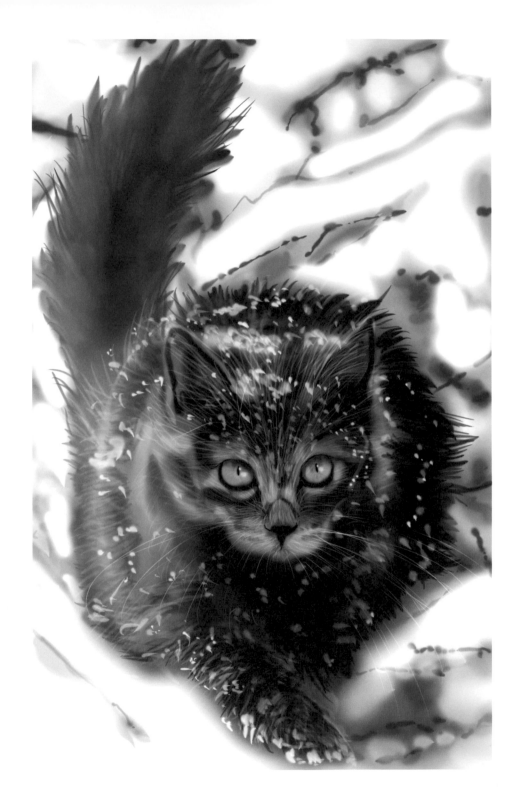

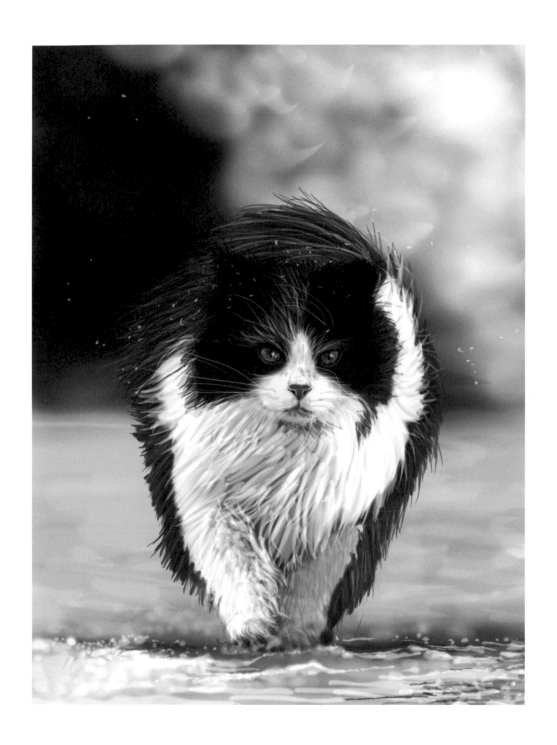

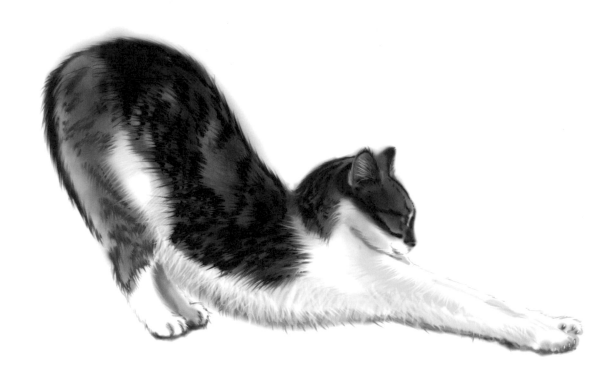

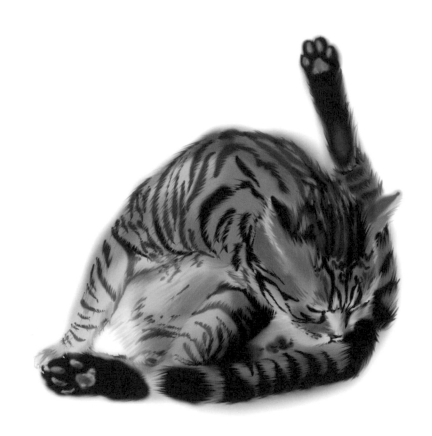

# 望

我喜歡制高點

可以眼觀四方

我喜歡用眼神融化人類

讓他們乖乖交出罐罐

●

# Watching

I like to stay up high, so that I can look around easily.

I enjoy melting humans with my eyes, this is the trick to get free tins.

●

# 眺める

私は一番高い所が好きなの

だって全体を見渡せるから

私の眼差しに人間は虜になる

従順な人間は猫缶を差し出すの

●

# 망

높은데 좋다

아무데나 볼수있기 때문 이다

눈으로 사람을 용해하는 것 좋다

순종하며 깡통을 네나라

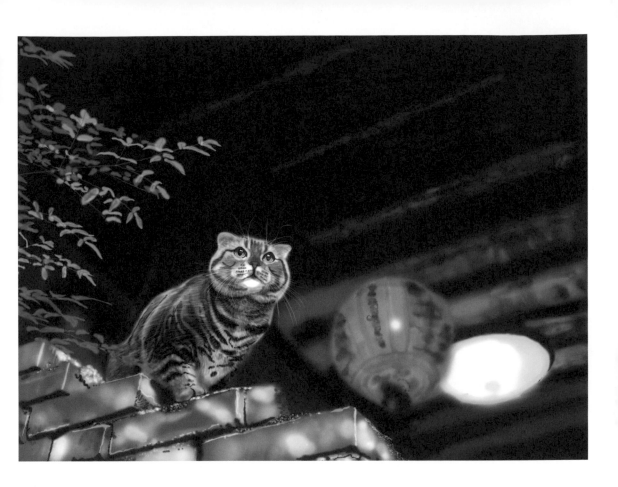

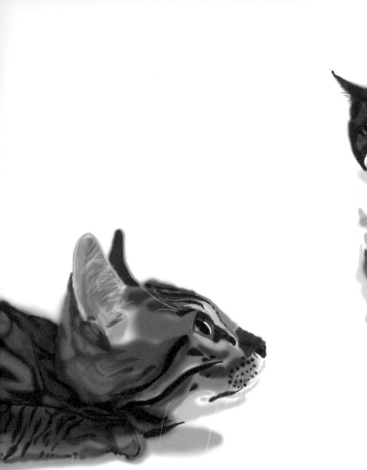

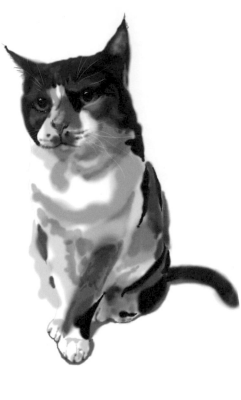

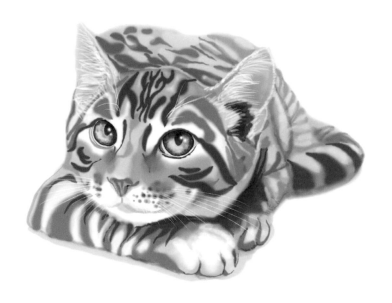

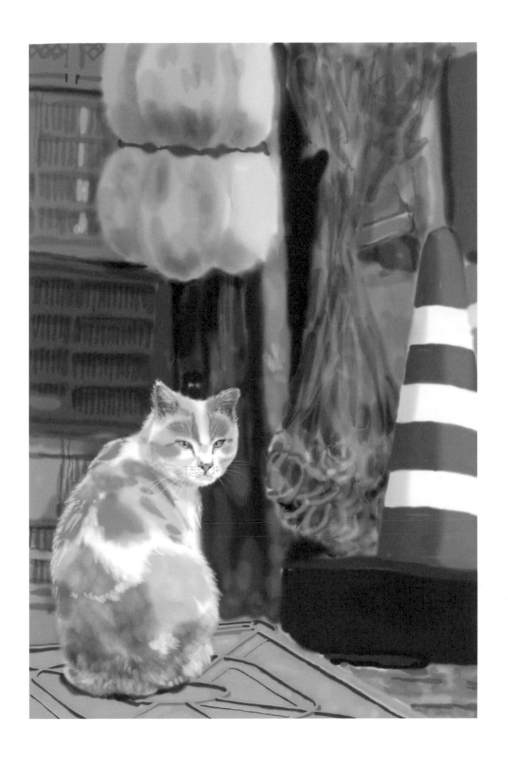

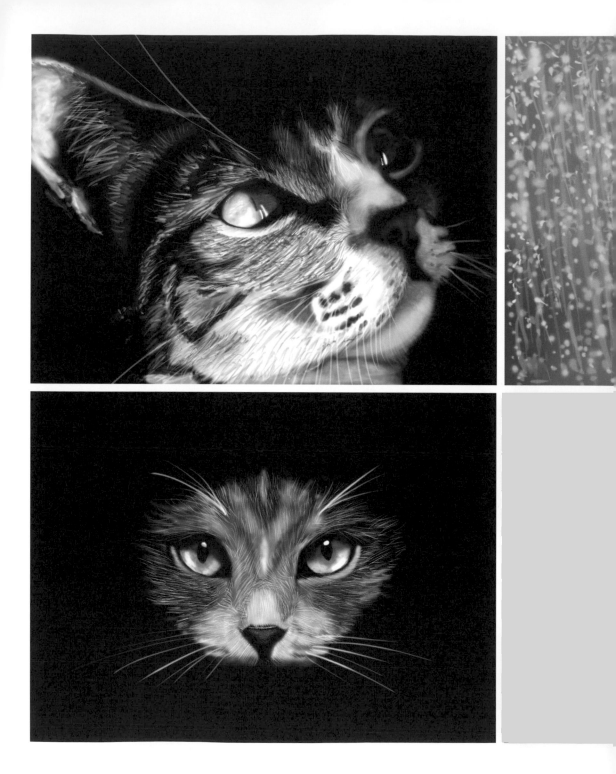

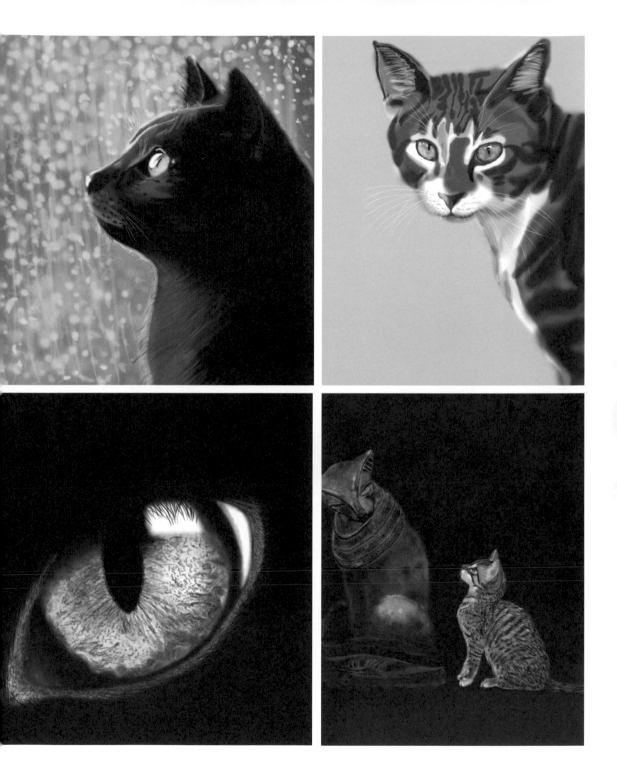

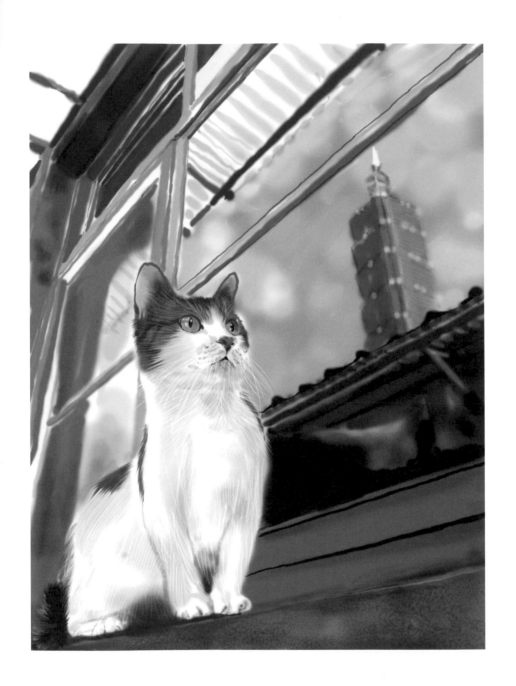

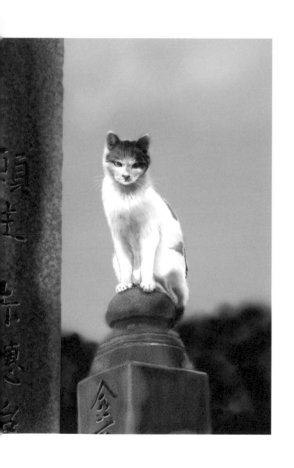

睏

# 睏

我絕對不會失眠

因為我三分之二的時間都在睡覺

•

# Being Sleepy

I never suffer from insomnia,

because I spend two-third of my life sleeping.

•

# 眠る

睡眠不足？ないない

一日のうち、

三分の二の時間は寝てるから

•

# 졸려

불면증 나는 없음

왜냐하면 삼분의 이 의 기간동안 잠자니까

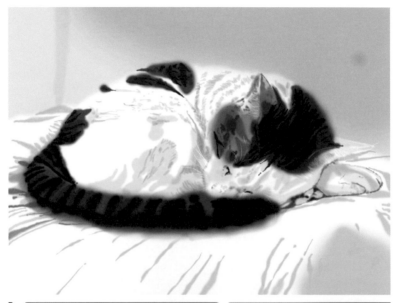

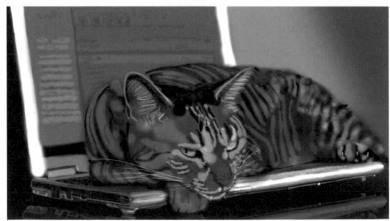

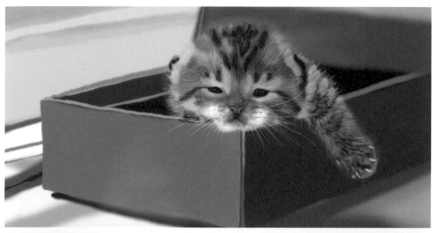

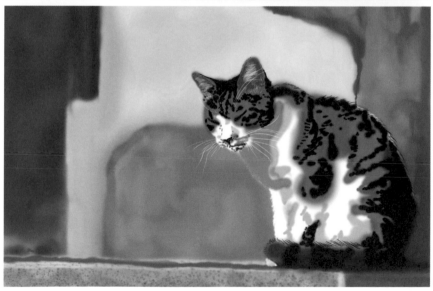

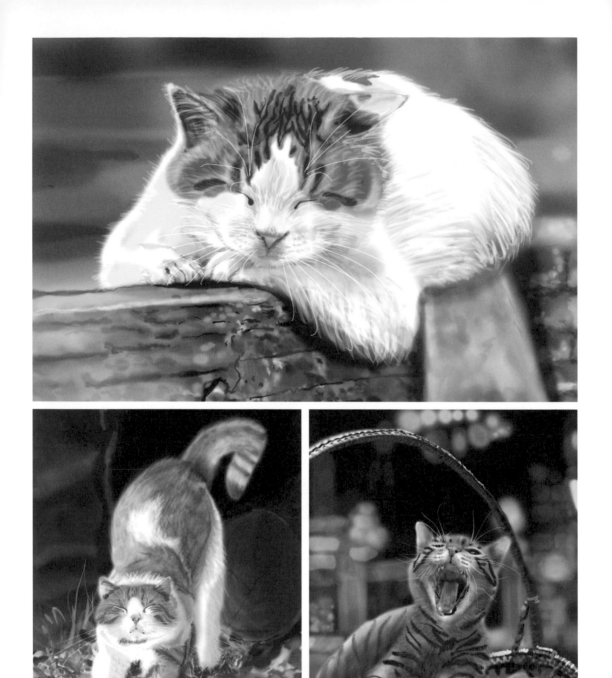

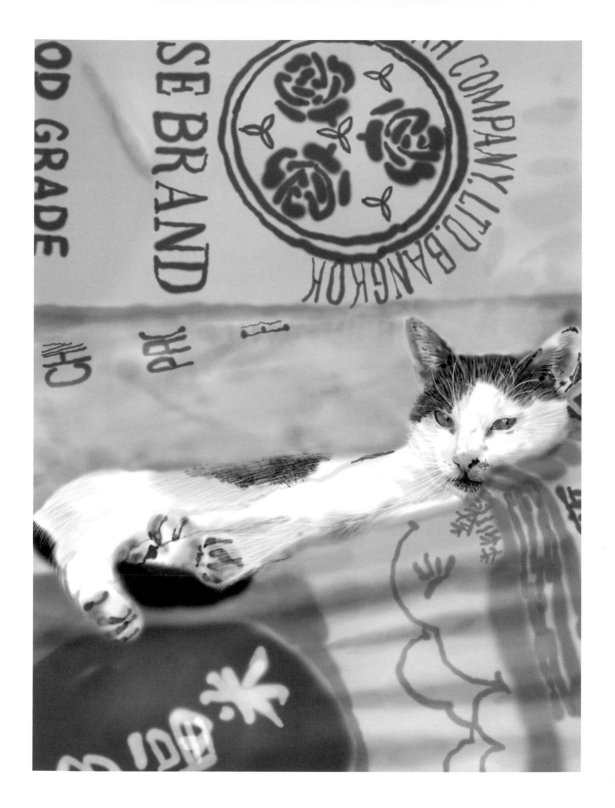

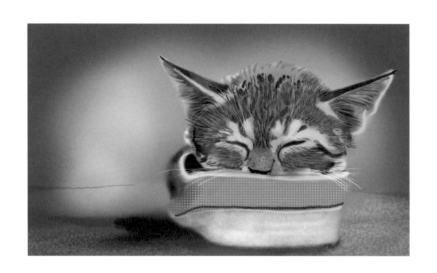

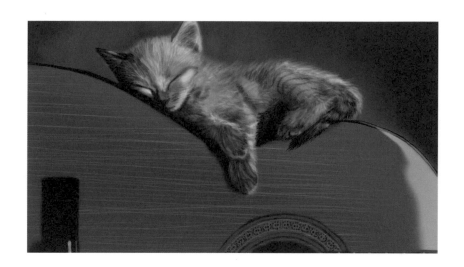

# 飲

喜歡新鮮的水

不是流動的水

貓奴請記得勤洗水盆

勤換水

我不想喝別人或自己的口水

•

# Drinking

I fancy fresh water, not running water.

Behold  slaves!

Wash my water bowl and fill it up with fresh water more frequently,

for I, thy king, really can't bear too much saliva, which is from myself,

or from other cats, mixed in my drinking water.

•

# 飲む

流れ出る水じゃなくて、新鮮な水が好き

猫のしもべなら猫皿はよく洗って

水をこまめに取り替えてね。

他の猫の水や自分の唾液で我慢するなんて嫌よ。

•

# 음

신선한 물

흐름 물 아님

물 그릇 자주 정리 해주고

물 도 자주 바꿔 주세요

자기나 다른 분의 침을 마시고십지 않습니다

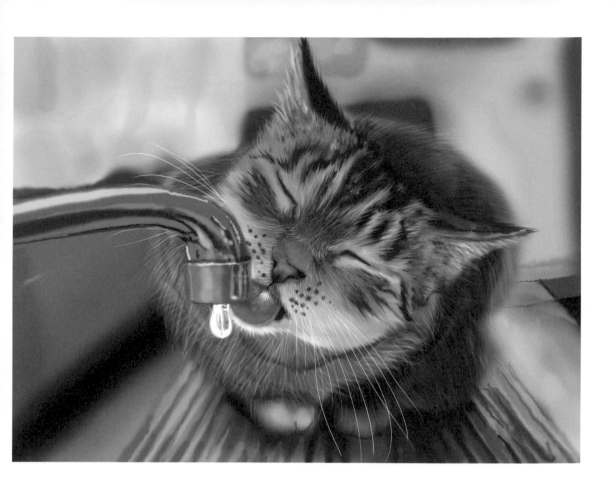

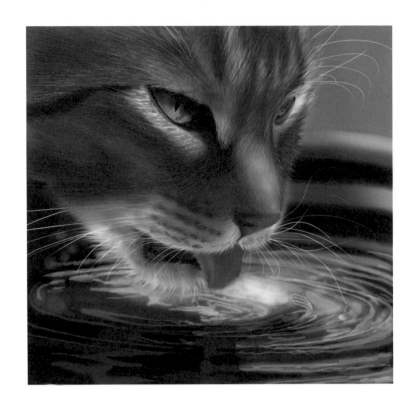

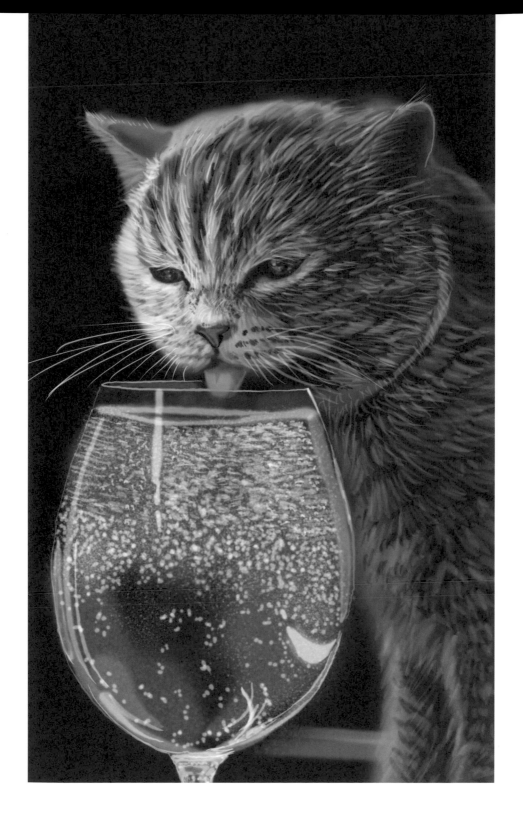

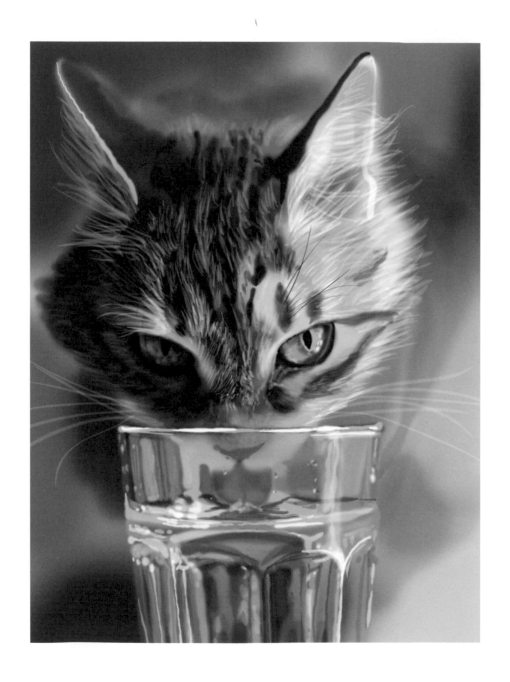

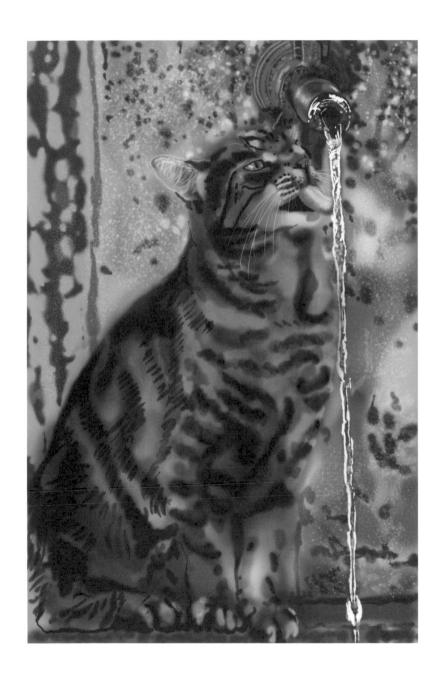

## 捕獵

我是天生打獵高手

不為溫飽

只是好玩

•

## Hunting

I am a born hunter.

I don't hunt for food, I do it for fun.

•

## 狩猟

私は生まれつきのハンター / 私は狩りが大得意

食べるんじゃなくて

ただ遊ぶだけ

•

## 수렵

난 수렵 박사

먹고 살기 위하는 것 아니라

그냥 놀고 싶어서

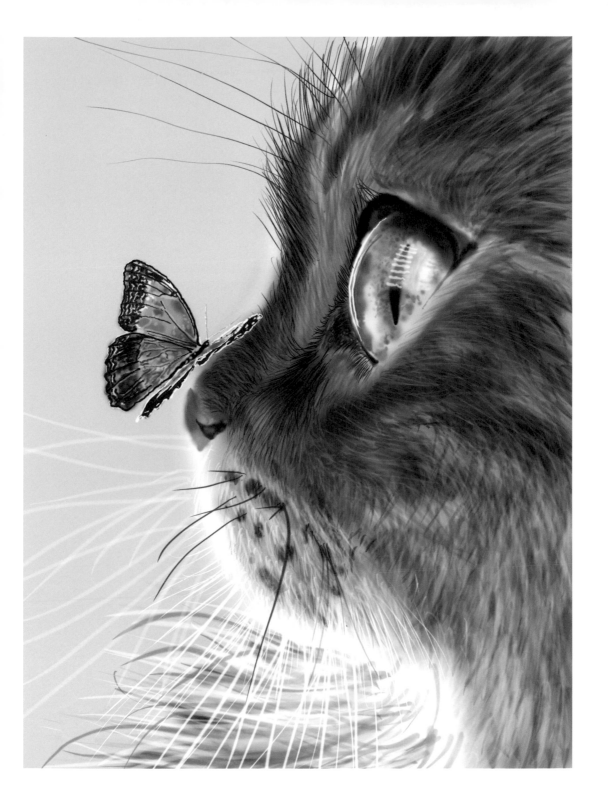

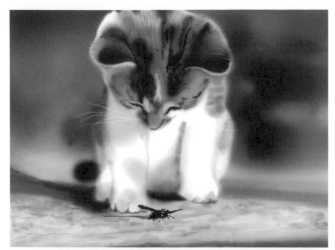

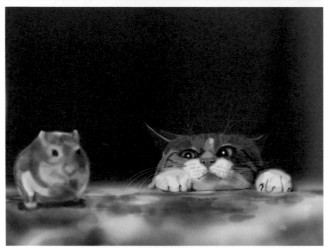

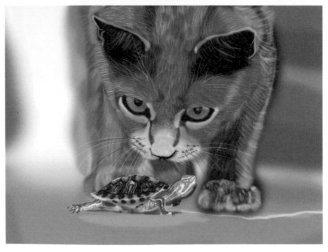

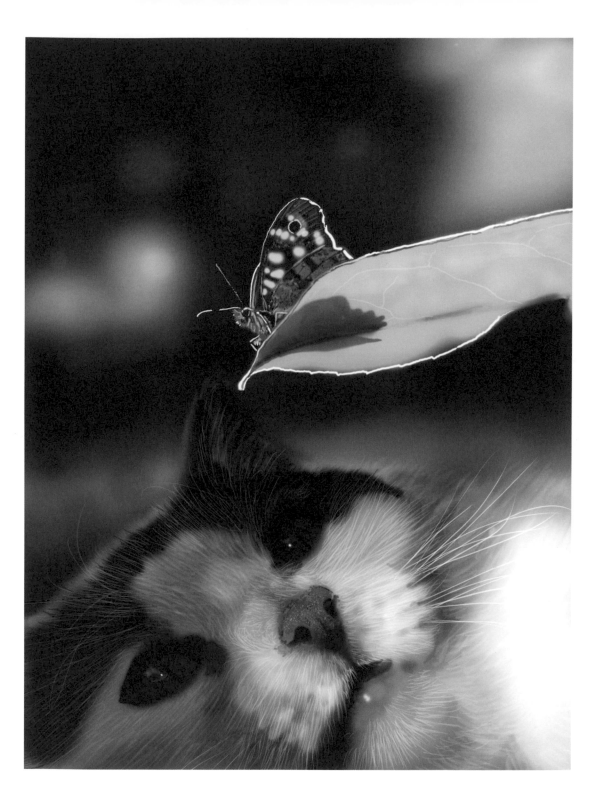

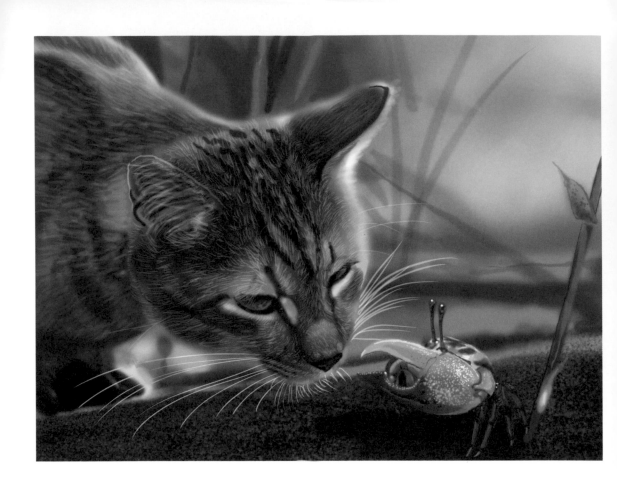

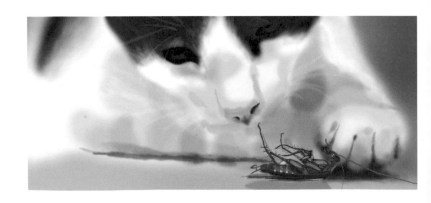

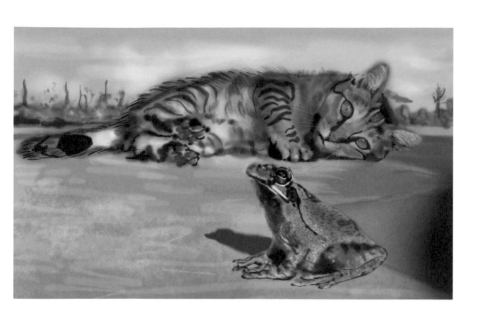

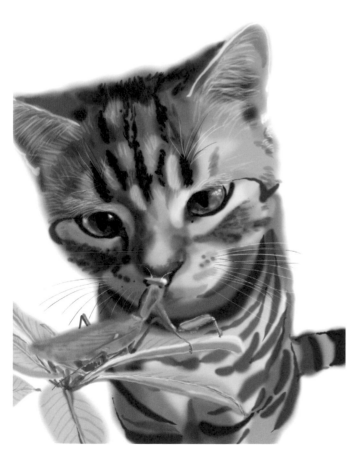

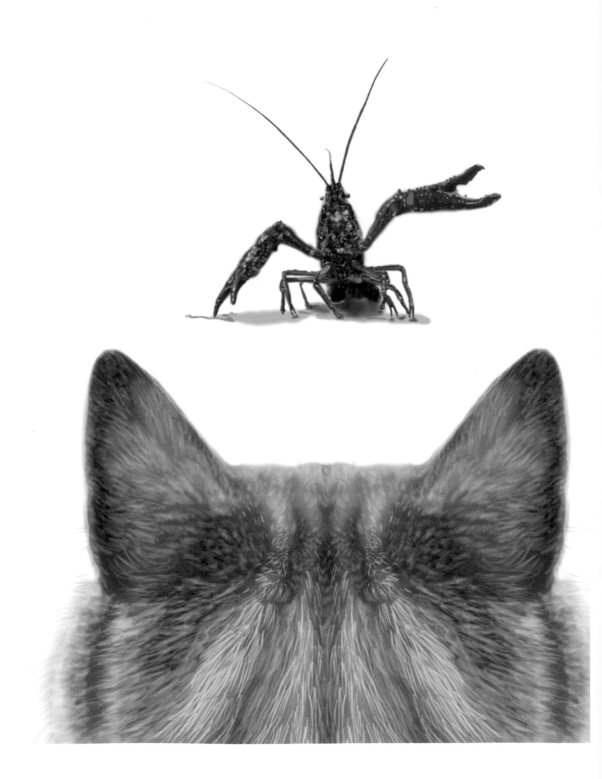

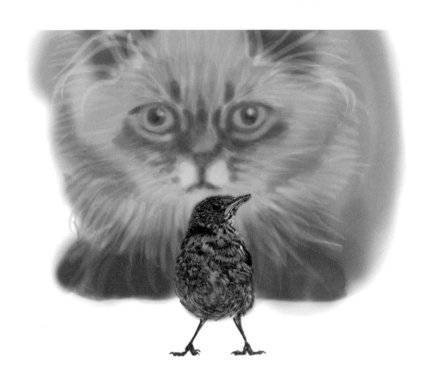

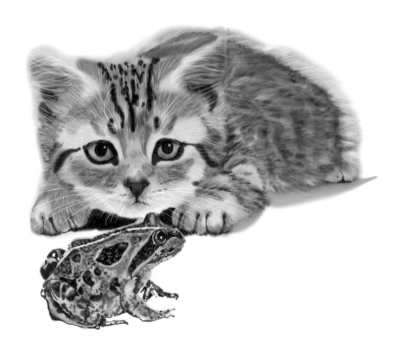

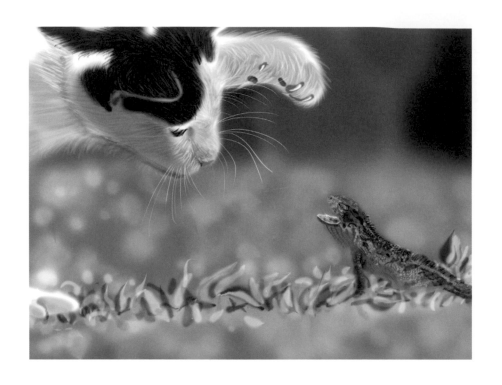

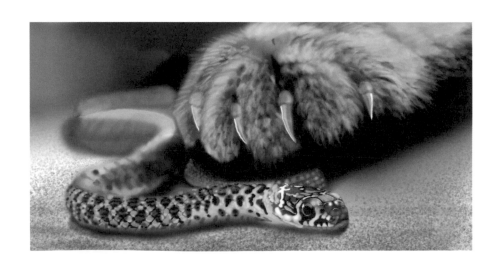

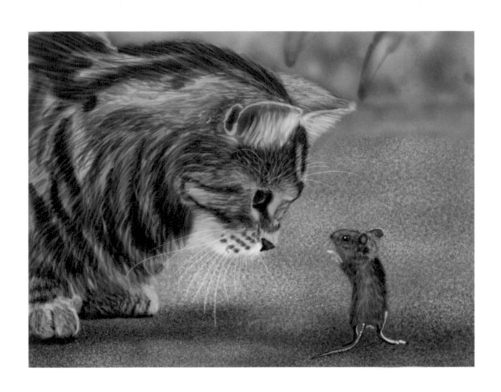

脾氣

## 脾氣

當我開飛機

皺眉頭時

請別惹我

·

## Cat Temper

Please stay away from me when I frown with my ears flattened.

·

## 気性

私が飛行機耳で

眉をひそめている時は

近付かないでください

·

## 기질

비행기 운전 하면서

찡그릴때

건드리지마

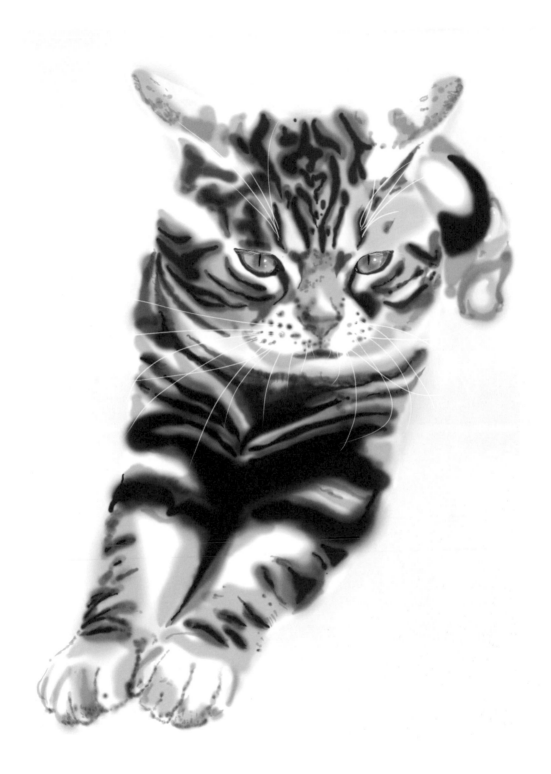

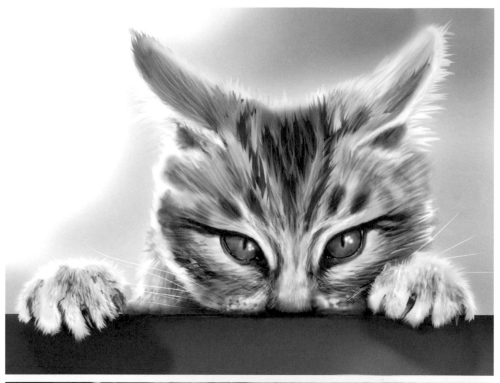

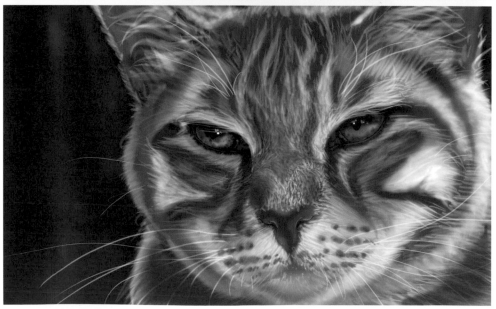

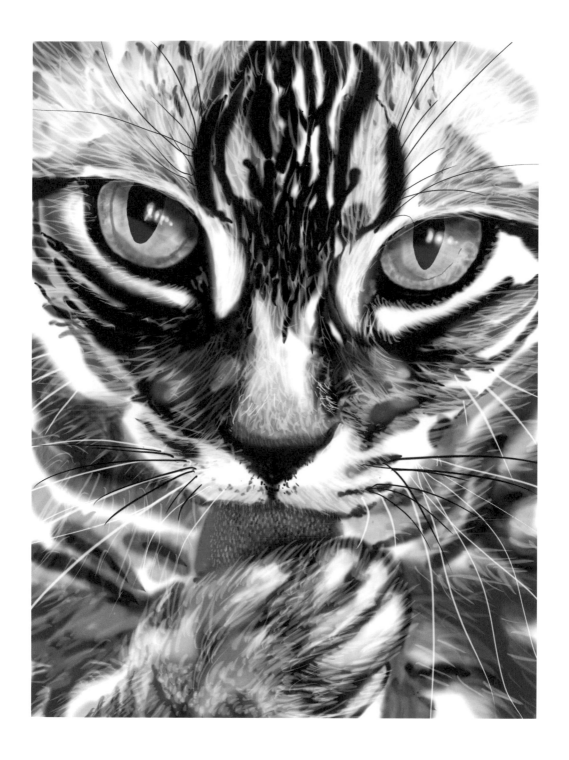

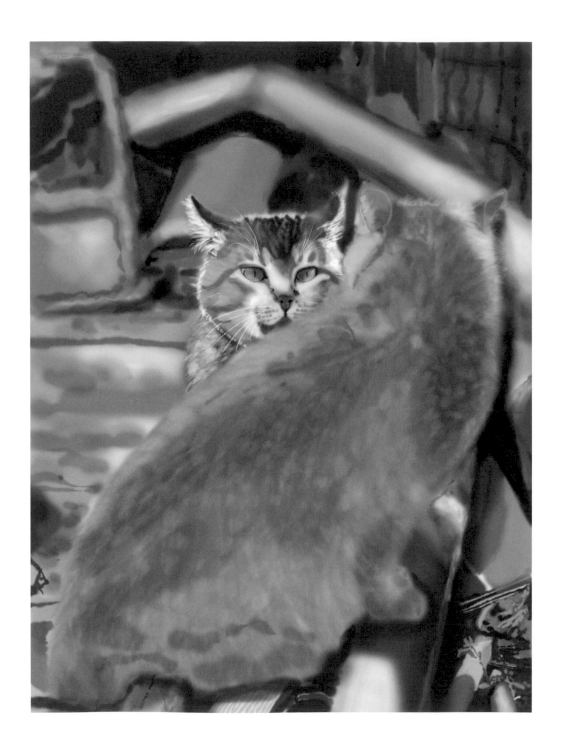

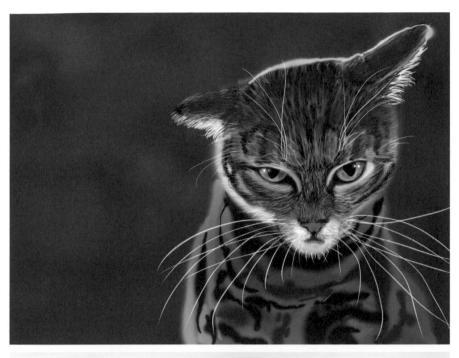

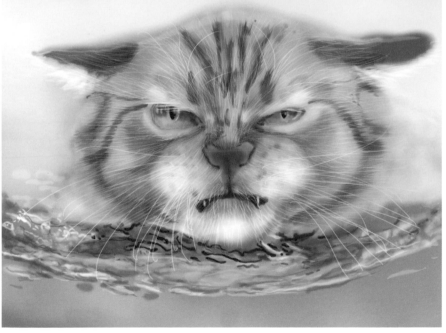

# 伴

雖然我是如此孤傲不合群

但偶爾我也是需要伴的

•

# Stay with Me

I may look proud and unfriendly,

the fact is, I do need friends sometimes.

•

# 仲間

私の性格は傲慢でマイペースだけど、

たまには仲間も欲しいです

•

# 동반

쌀쌀하고 단체생활 하지 않아도

가끔 동반이 필요해요

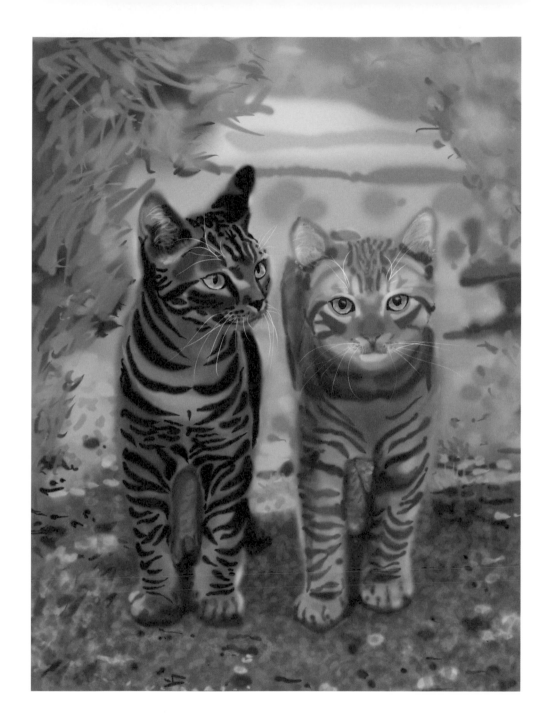

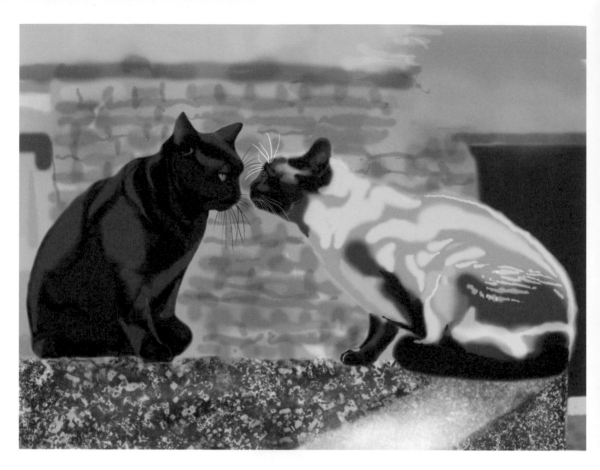

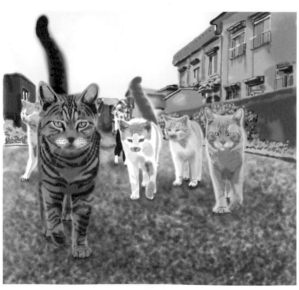

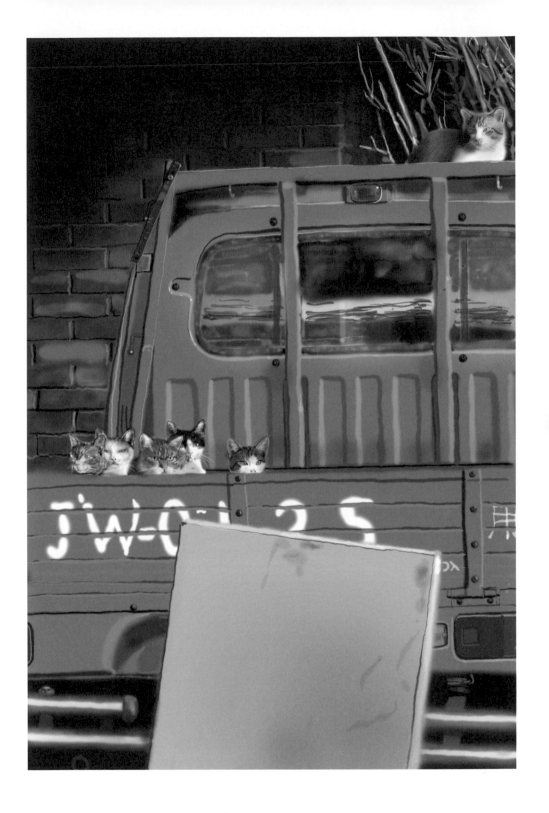

# 人與貓

請記得

你是貓奴

我們頂多能當朋友而已

別想當我主子

•

# Human VS Cat

Mark my words: you are my slave, that's why we can merely be friends.

Don't you dare try to be my boss.

•

# 人間と猫

覚えといてください

あなたは猫のしもべ

飼い主ではなく、

せいぜい友達にしかなれません

•

# 사람과 고양이

잊지말아요

당신은 고양이 노예

프렌즈 뿐

주인생각 하지마

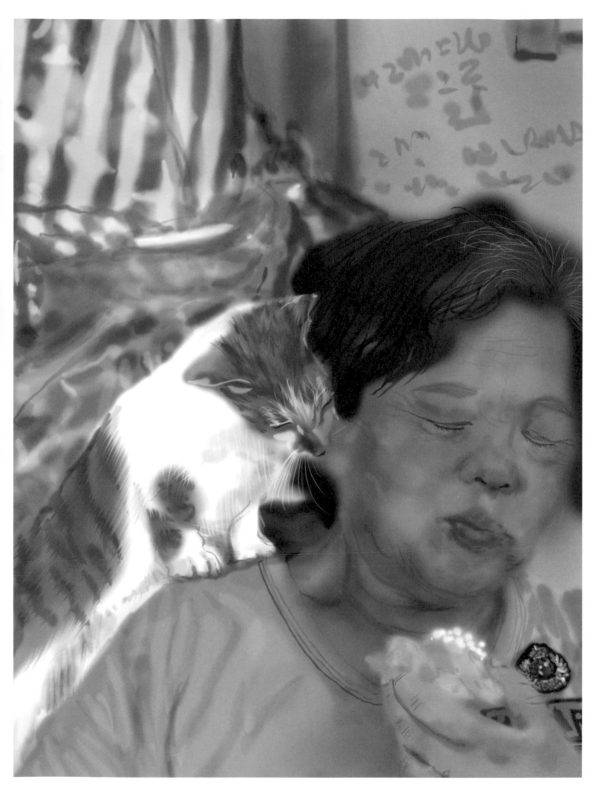

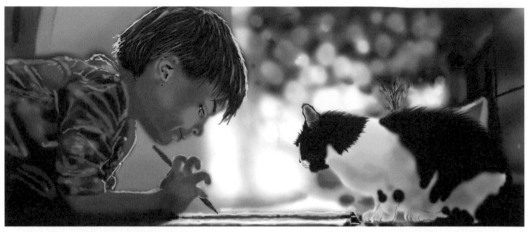

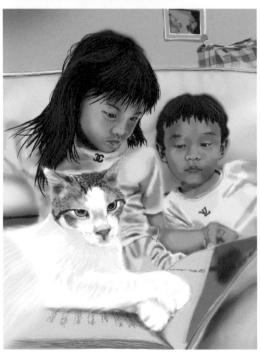

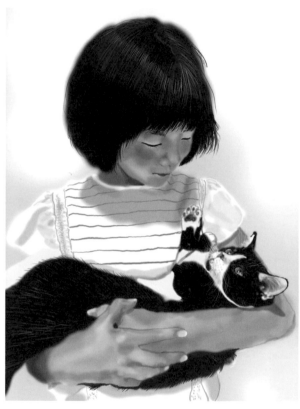

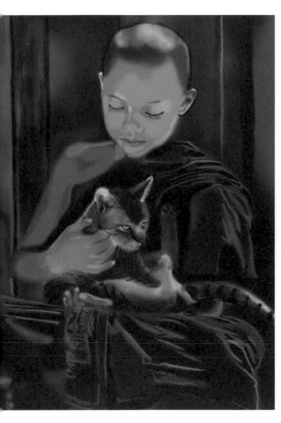

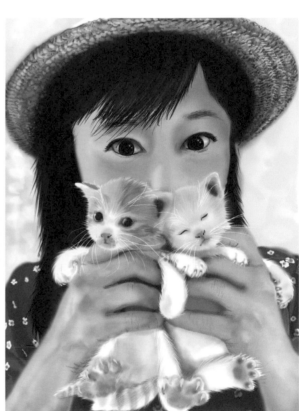

流浪

## 流浪

你可以不愛

但別傷害

•

## Wandering

You don't have to love me,

but please don't hurt me.

•

## 流浪

可愛がらなくていい

でも傷付けないで

•

## 방랑

사랑 없어도 돼

상처 주지마

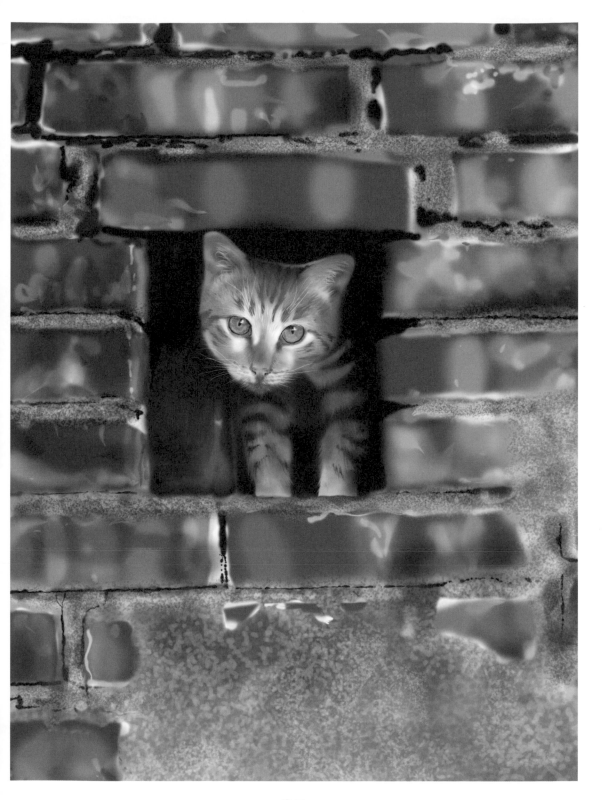

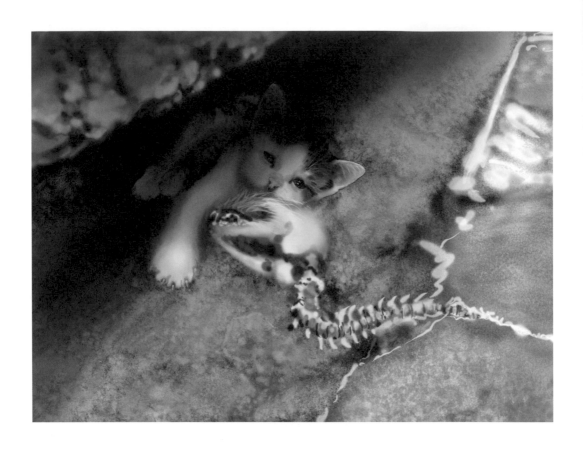

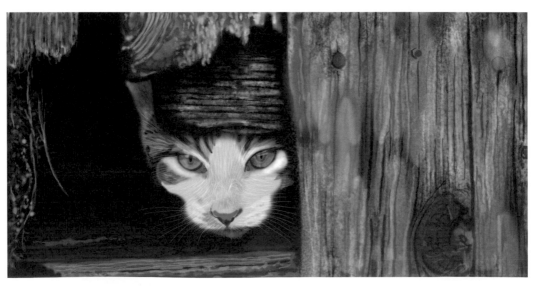

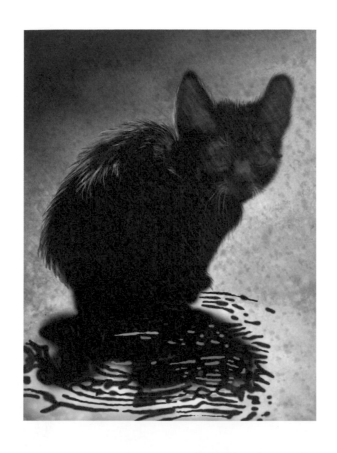

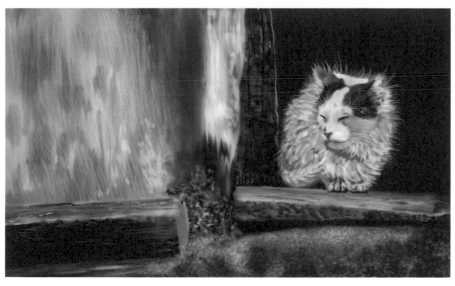

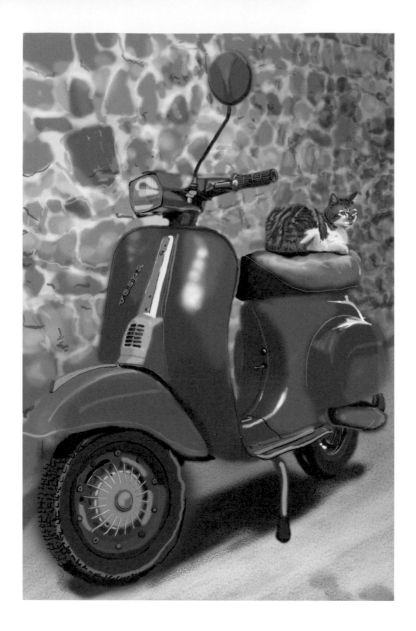

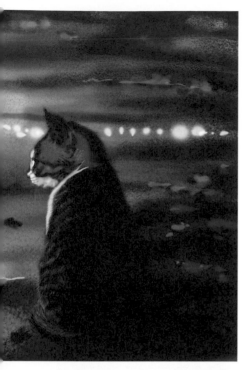

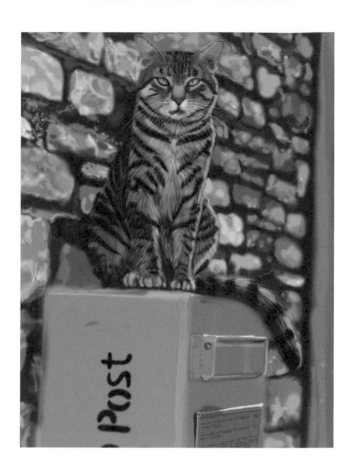

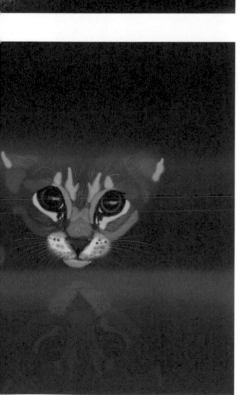

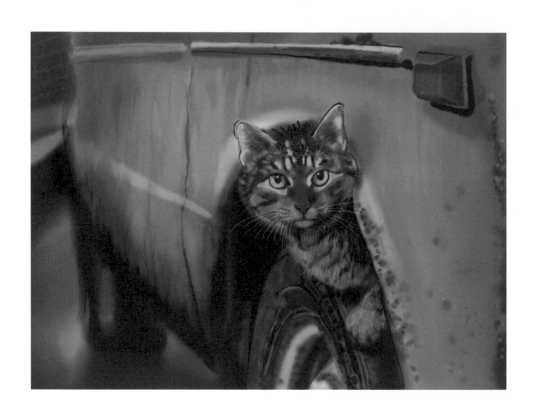

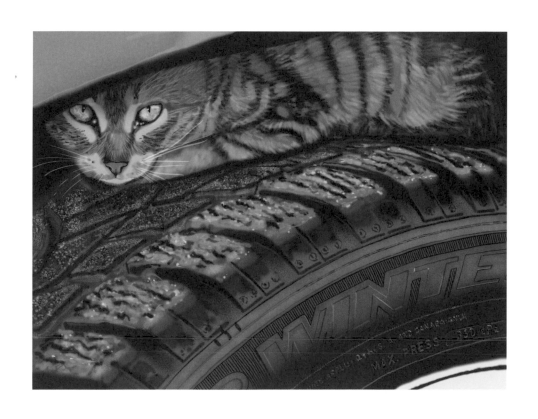

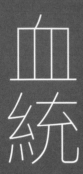

### 血統

血統不是我的原罪

我只是一隻貓

•

### Breed

My breed has nothing to do with me,

I am just a cat.

•

### 血統

血統は私のせいじゃない

私はただの猫です

•

### 혈통

혈통은 내 잘못 아니에요

고양이 뿐

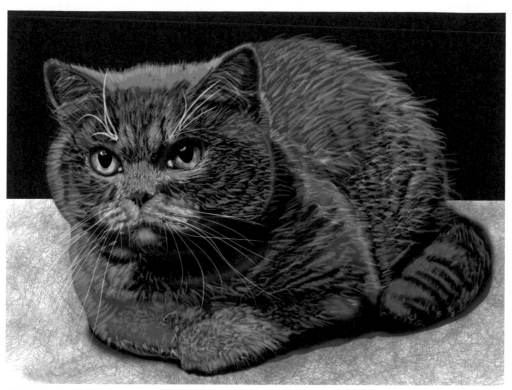

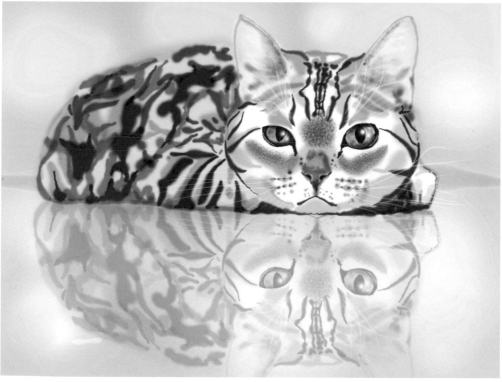

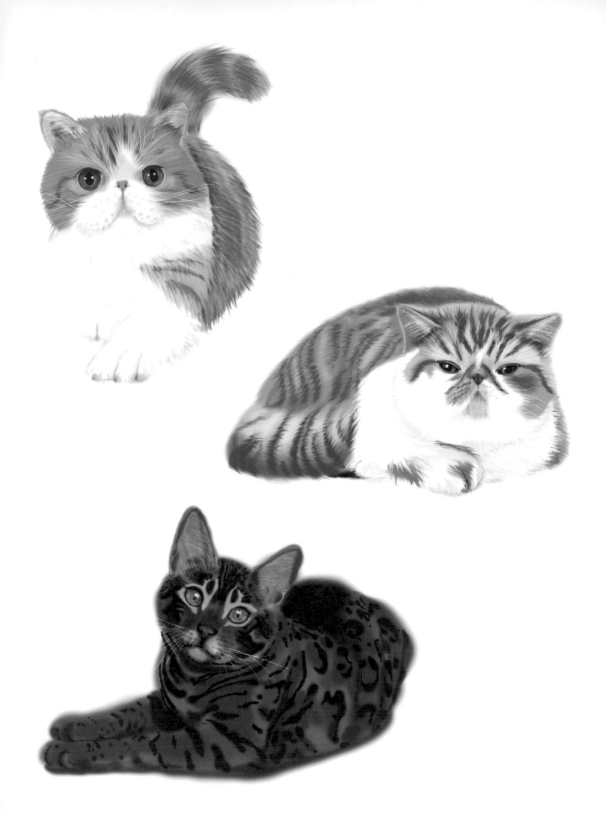

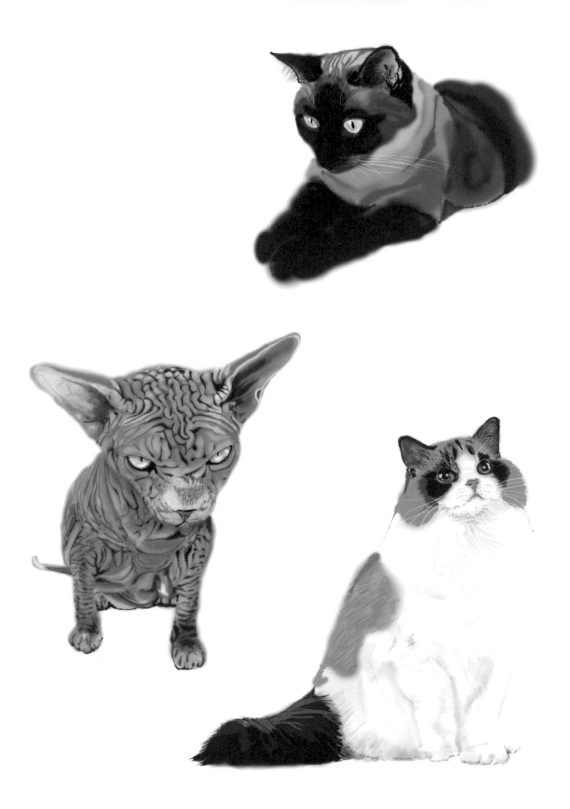

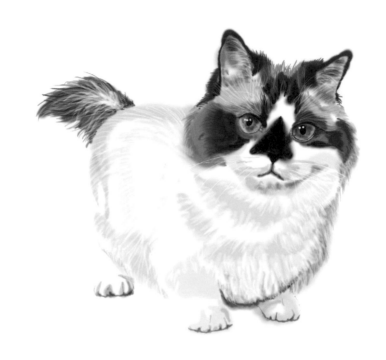

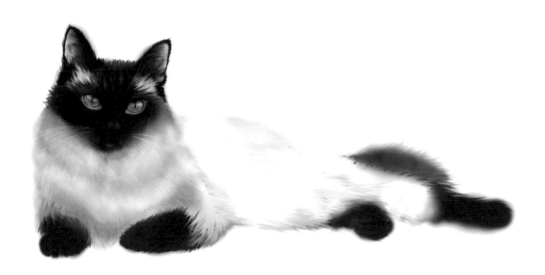

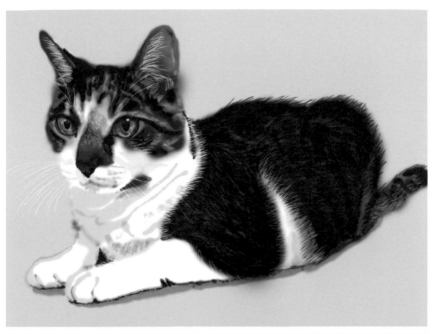

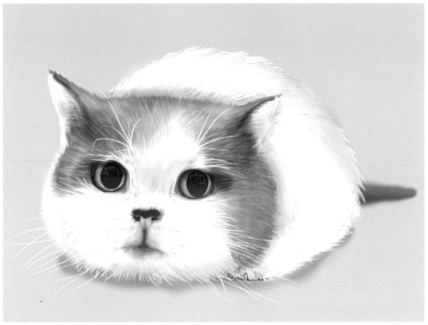

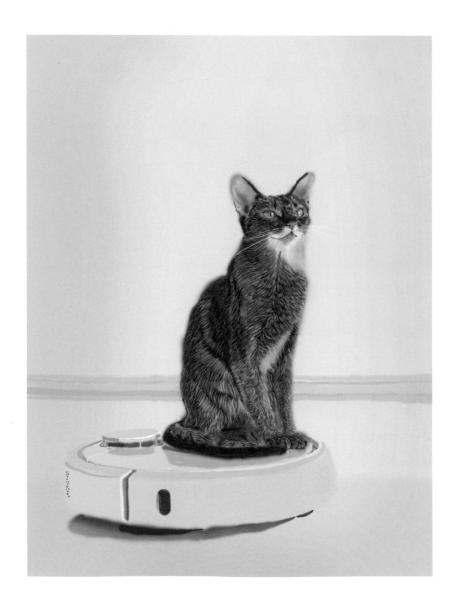

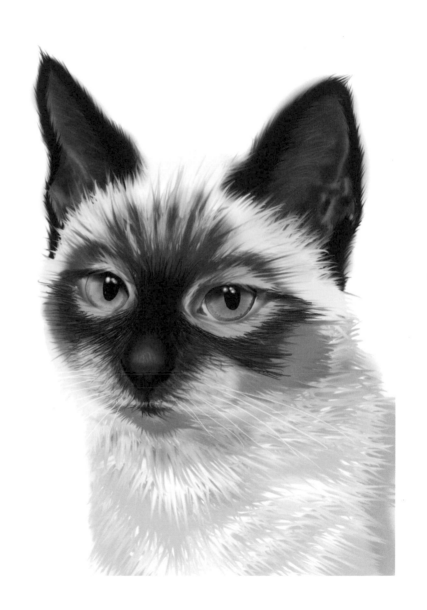

# 偷腥

偷腥

我們才不愛腥咧
男人別想拖我們下水
只是對我們最大方的
是釣客及漁夫

•

## Fishy Cat

We cats are not "fishy" like men who cheat on their wives.
We are nothing like you.
Anglers and fishermen are always generous to us.

•

## 浮気

私たちは浮気をしたくないのよ。
男性諸君、私たちを巻き込まないでねぇ
釣り人と漁師は私たちに
気前がいいだけよ

•

## 훔쳐먹다 ( 바람 피우는 듯 )

우리는 이런 맛 안좋다
남자들은 다 우리 핑계다
그러나 우리를 잘 돌봐주는 사람은
낚시군 과 어부 분이다

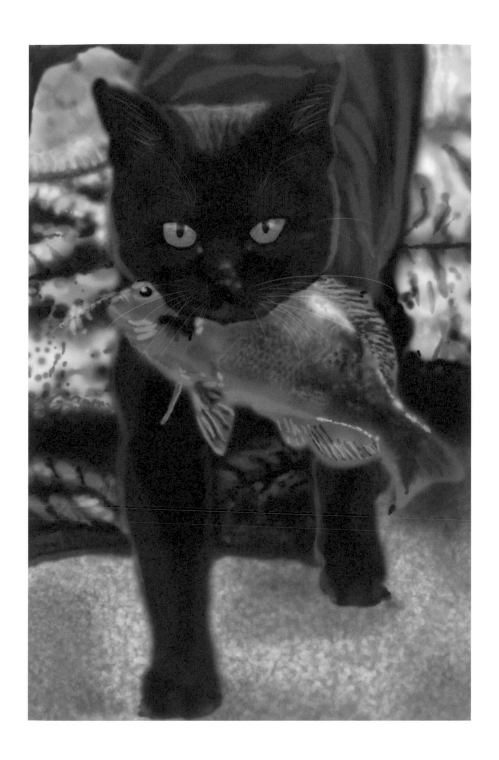

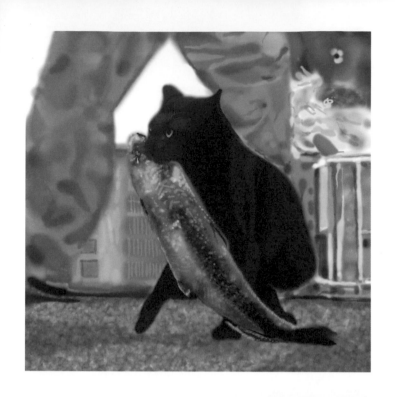

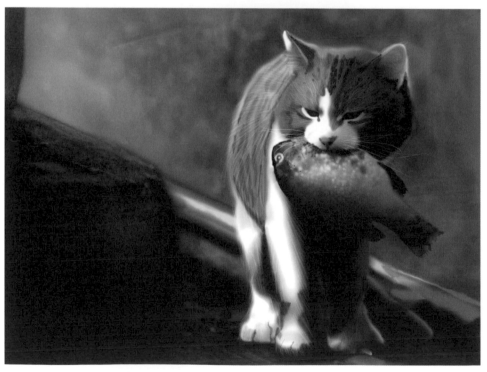

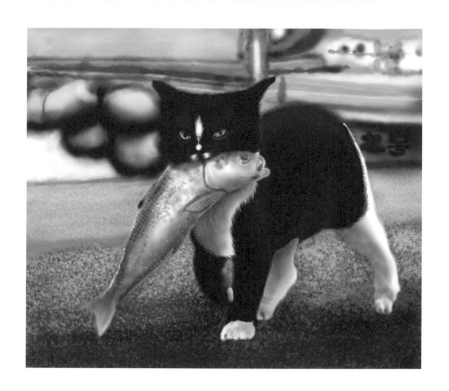

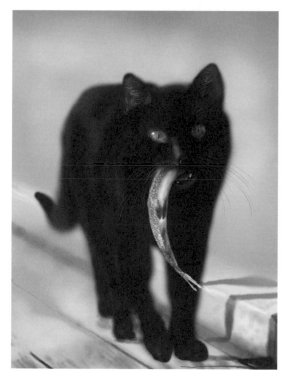

## 蛋蛋

飽滿的行囊裡

藏著無數的生機

卻往往葬送在壞壞醫生的手術刀下

只留下

淡淡的憂傷

•

## Precious Sacs

I had two precious sacs with countless precious lives hidden inside.

However, the evil vet ruined them with their evil scalpels,

and left me an evil mark of sorrow.

•

## タマタマ（にゃん玉）

後ろの膨らんだ袋には無数の生命力が隠れている

でも悪い悪い医者に取られてしまった ( 去勢 )

そこに残ったのは

静かな悲しみだけ

•

## 부랄

채워진 가방 안에

셀 수 없는 생기

그러나 의사 메스 아래에

남기는 것

슬픔 마음

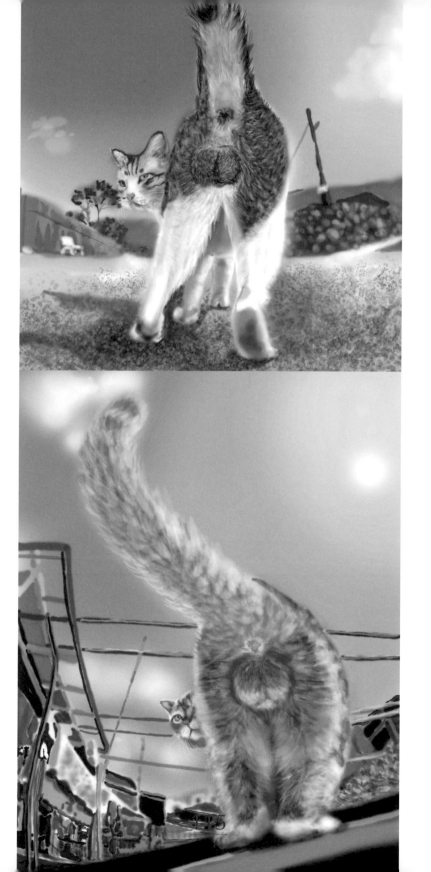

胖
橘

# 胖橘

無肉不歡，無橘不胖

·

# Big Fat Orange Tabbies

A party without meat is spoiled.

A tabby who is fat and chubby is definitely orange.

·

# 太った茶トラ

お肉がないのは嫌

オレンジ模様以外は太らない

·

# 뚱뚱한 굴

고기바로 행복

굴 고양이 뚱보

Big Fat Orange Tabbies

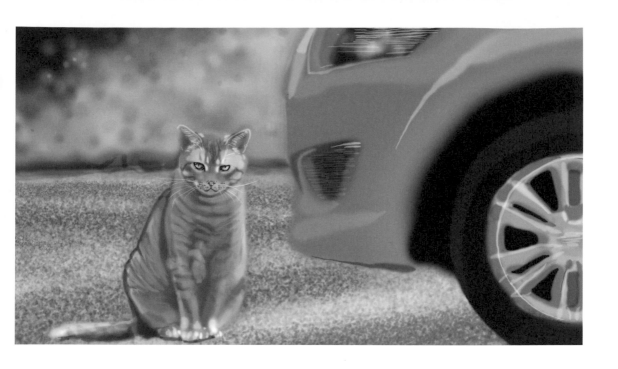

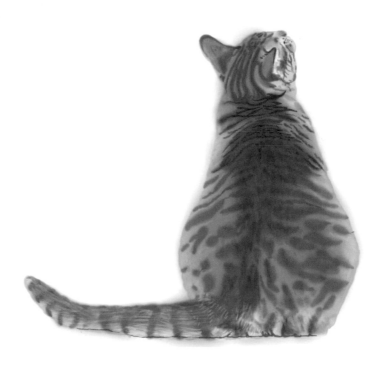

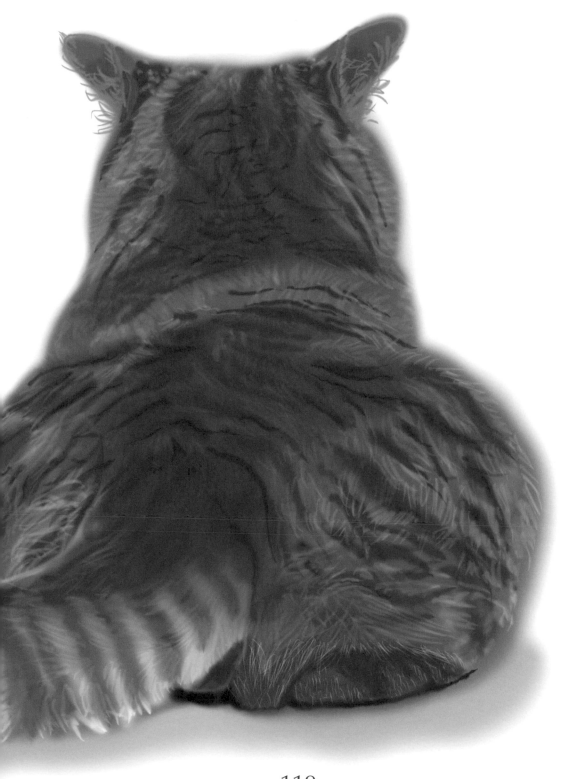

# 白

雖然白色底下潛藏著可能的缺陷

卻無損我的無瑕

●

# White Cat

Although there are possible defects hidden under me,

they can't damage me, for I am flawless.

●

# 白

白の下に欠点が潜んでいるかもしれないが

それは私の完璧さを傷つけるものではない

●

# 백

하얀색 아래 숨겨진 결함 있지만

나의 완벽은 그대로

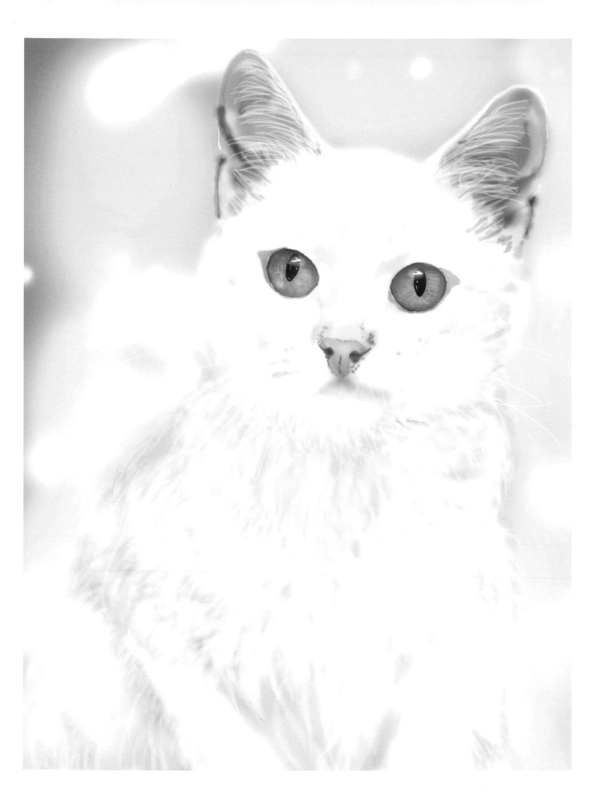

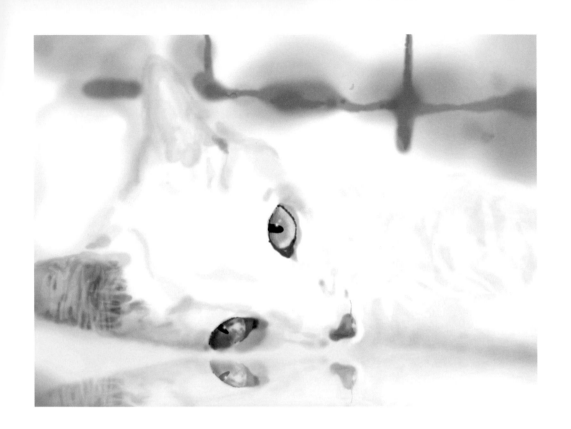

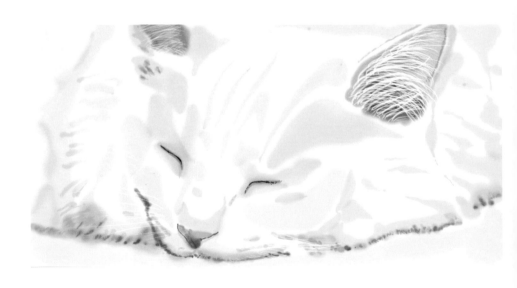

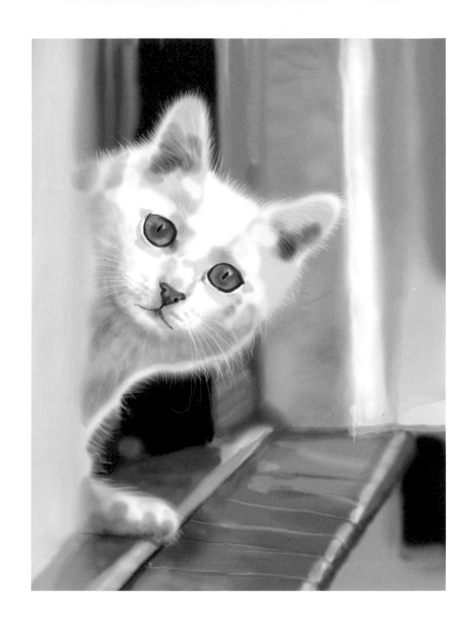

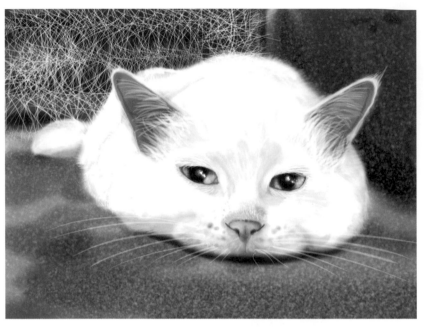

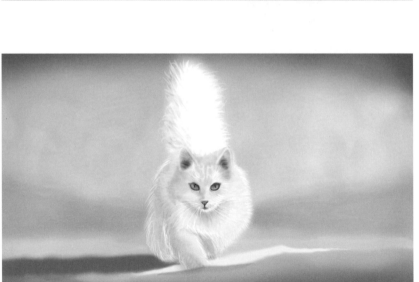

# 黑

我用黑色的外衣
掩飾我繽紛的內在
等你來發掘

•

# Black Cat

Come and discover what is under my black coat:

a gorgeous me!

•

# 黒

私は黒のコートで本心を隠す
あなたが探し出すのを待っている

•

# 흑

검정색깔 옷으로
감춰진 나의 화려한 마음
찾아주는 것 기다릴 깨요

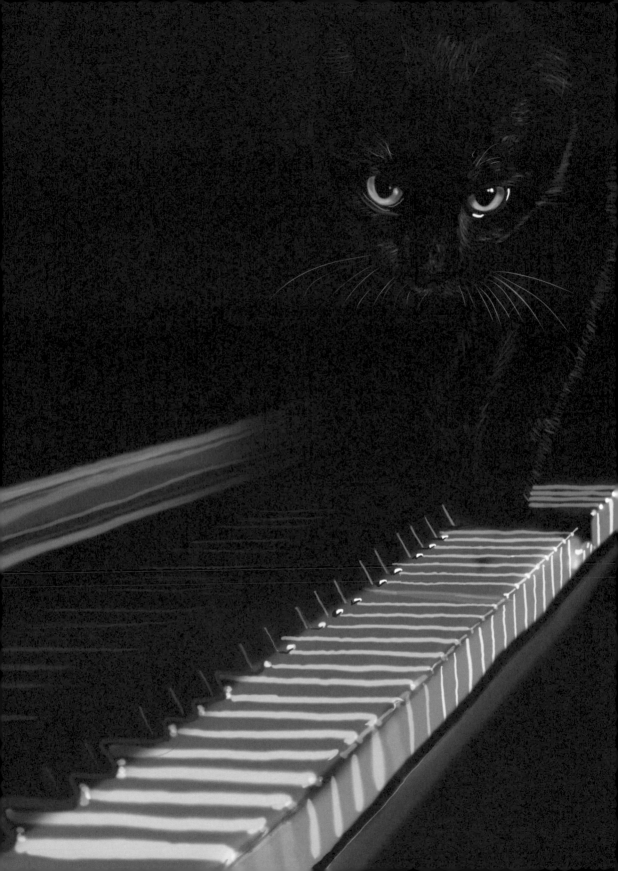

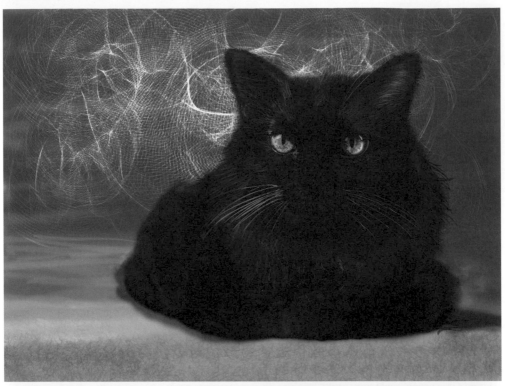

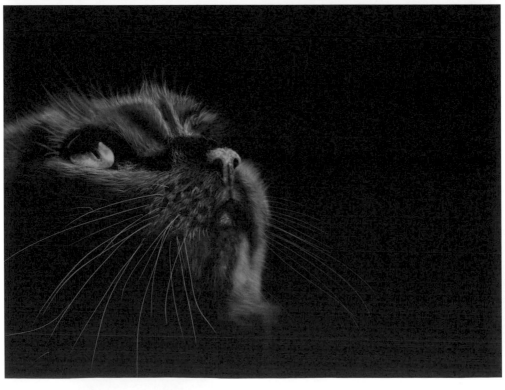

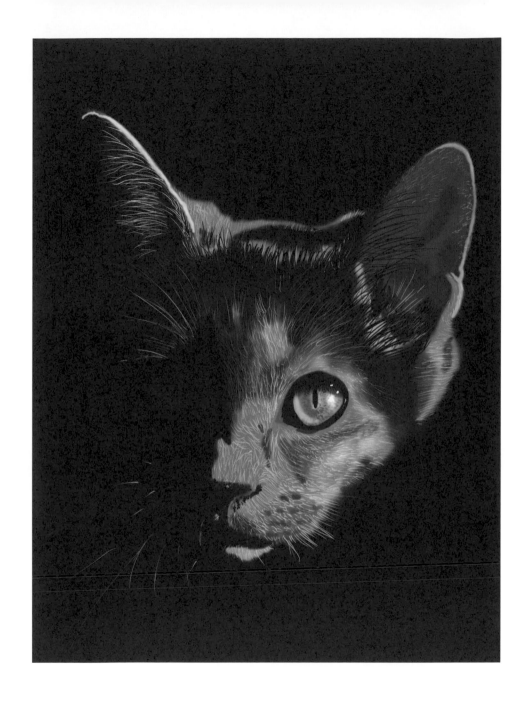

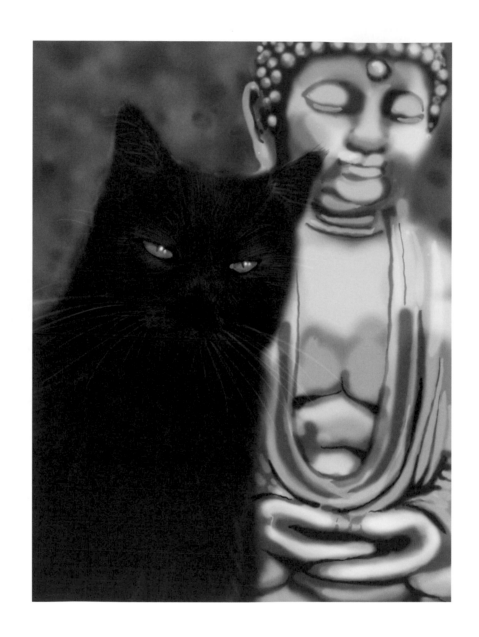

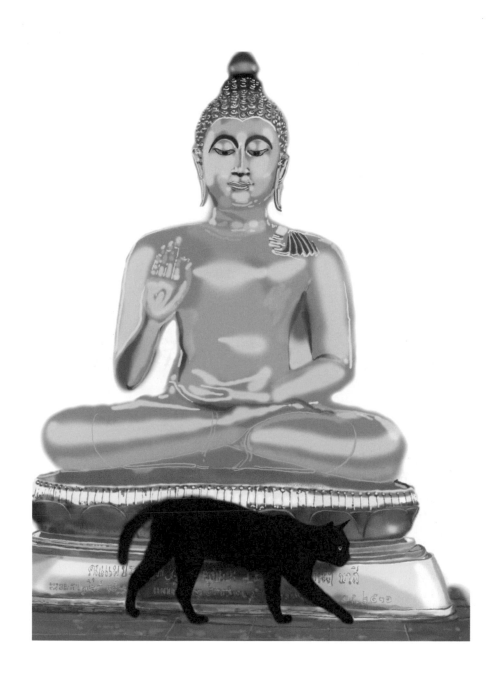

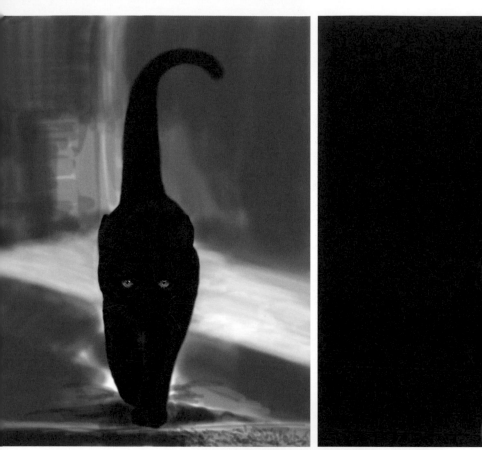

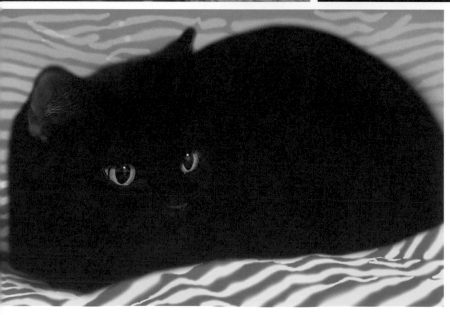

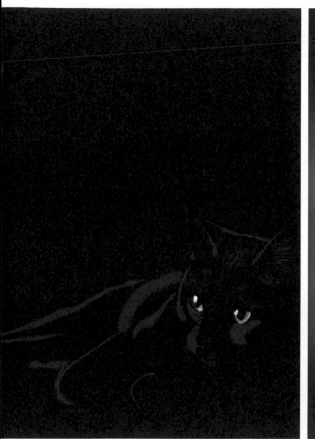

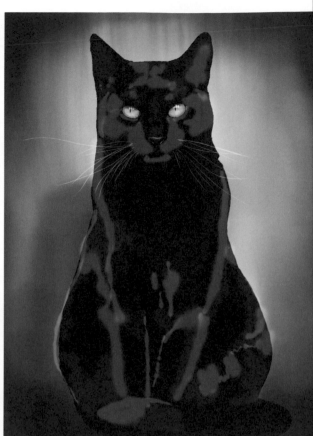

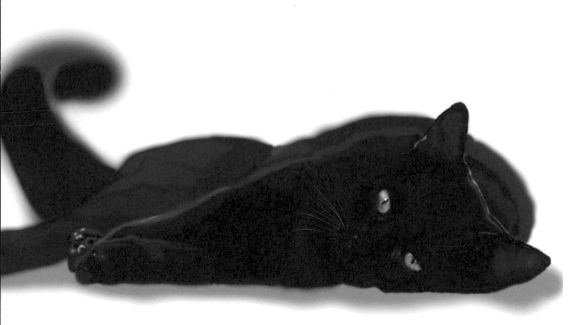

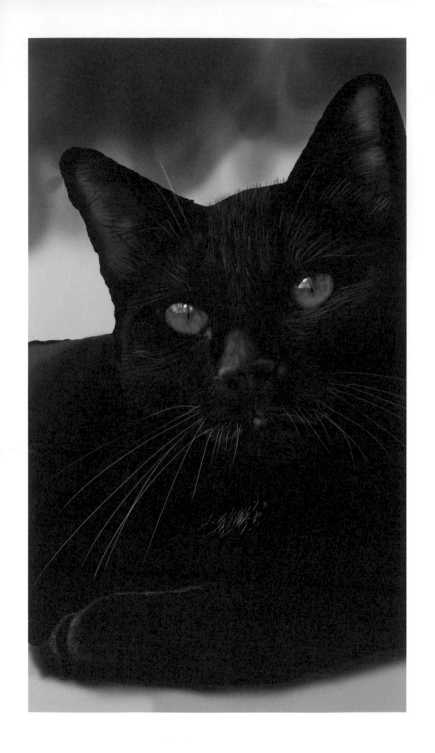

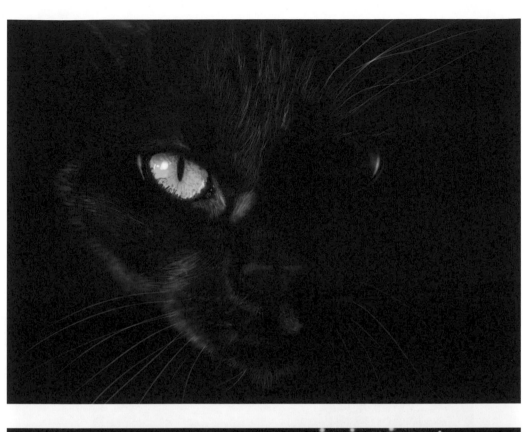

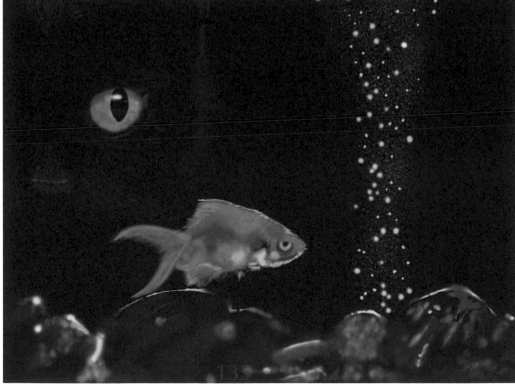

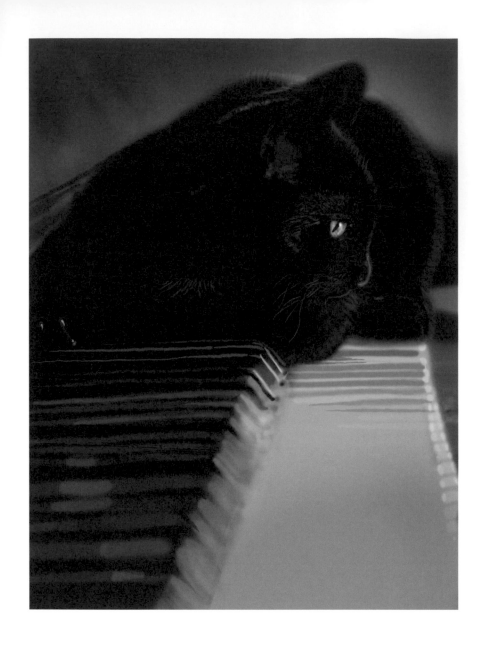

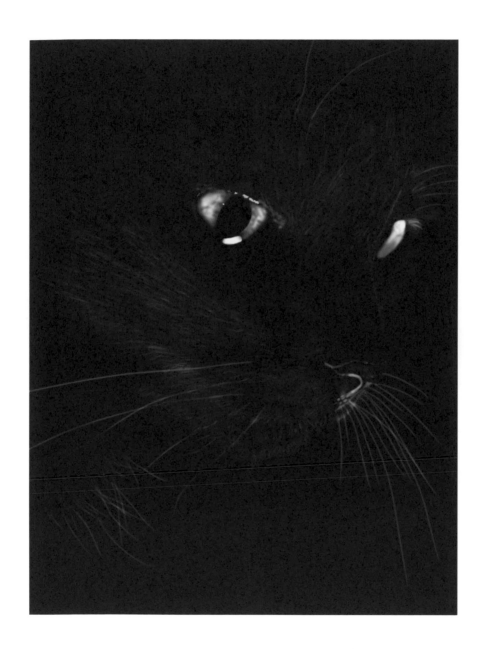

黑與白

黑與白強烈的對比

卻毫無違和的融合

●

# Black and White

Black and white are two totally contrasting colours,

yet they are perfectly together.

●

黒と白

黒と白の激しい対比

違和感のない融合

●

블랙 과 화이트

강역한 대조

완벽한 합병

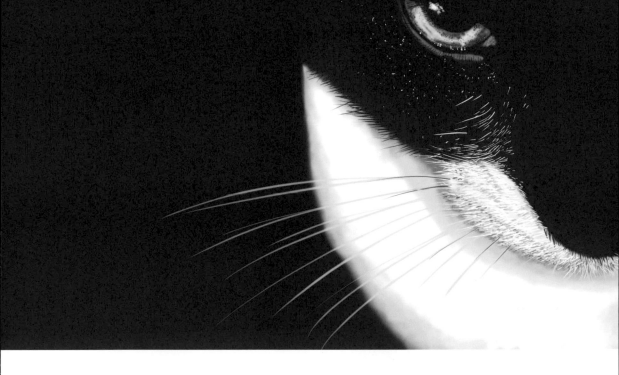

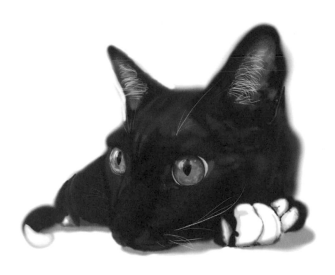

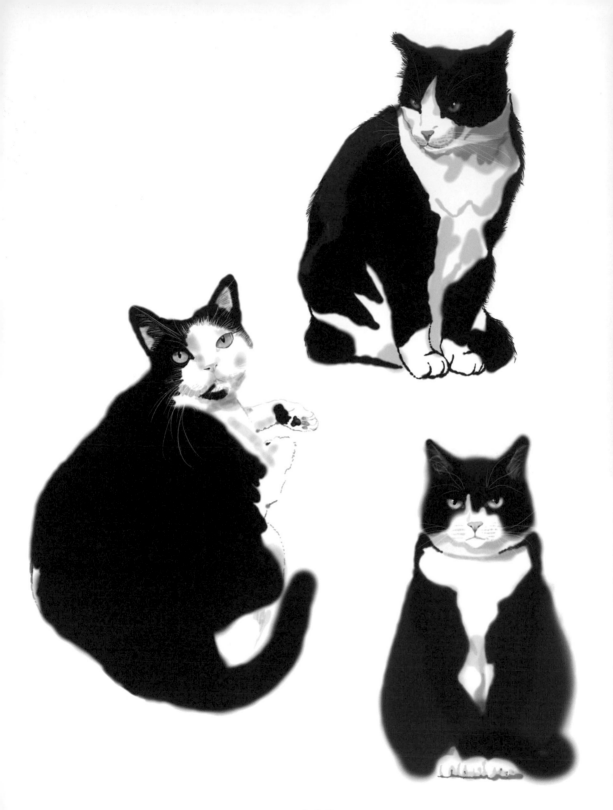

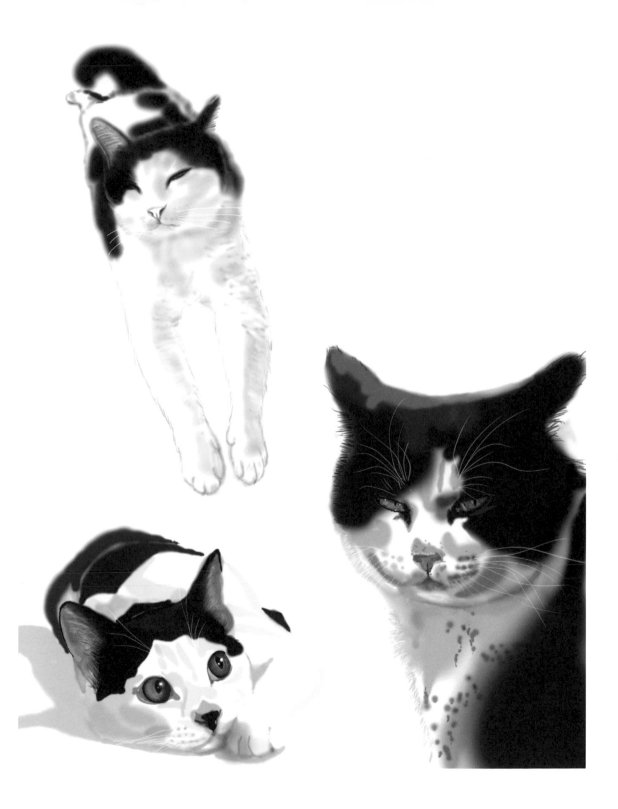

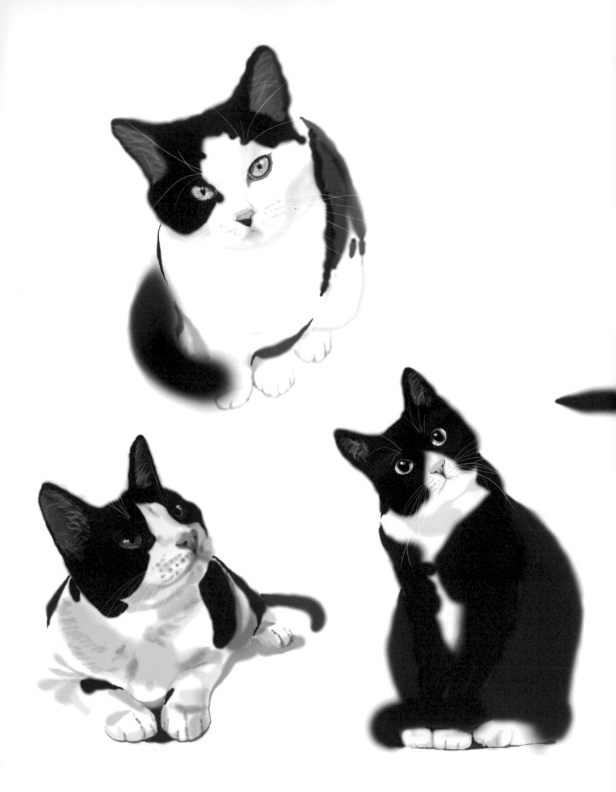

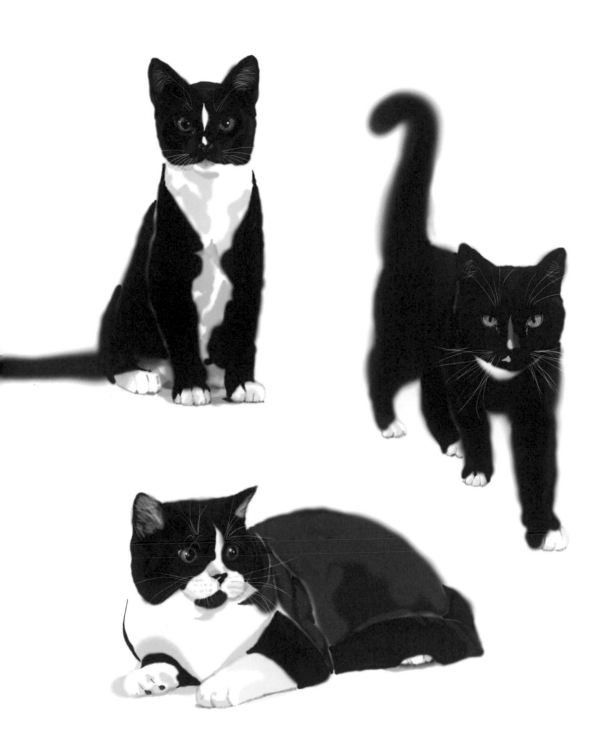

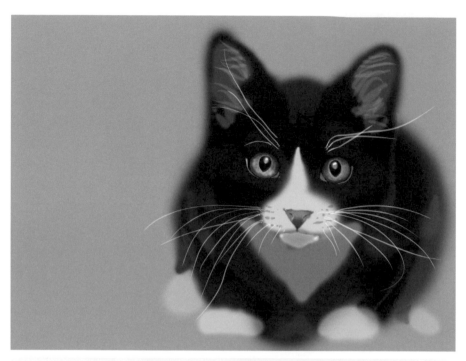

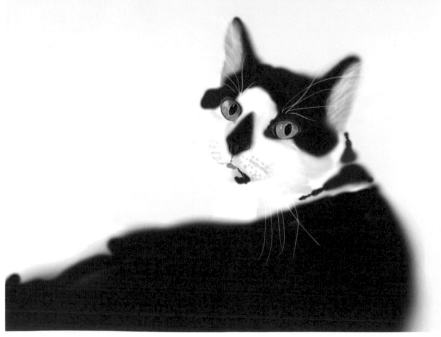

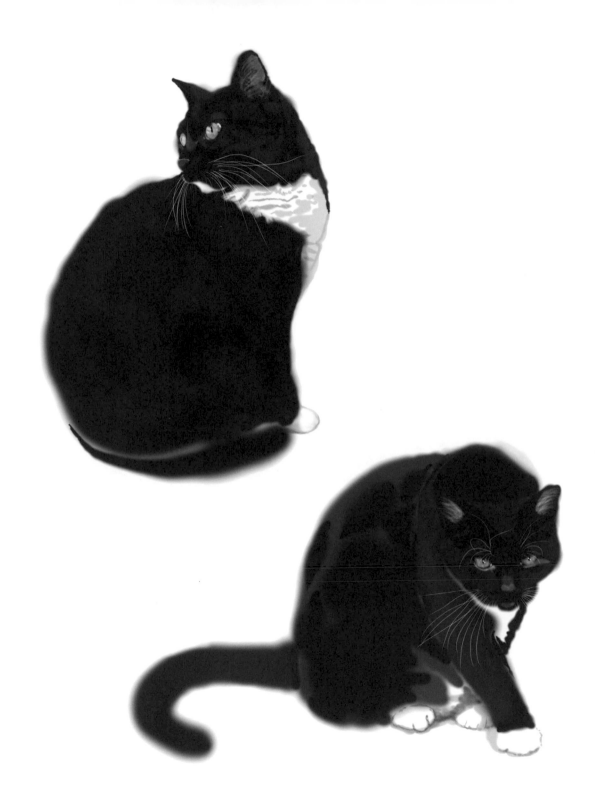

146

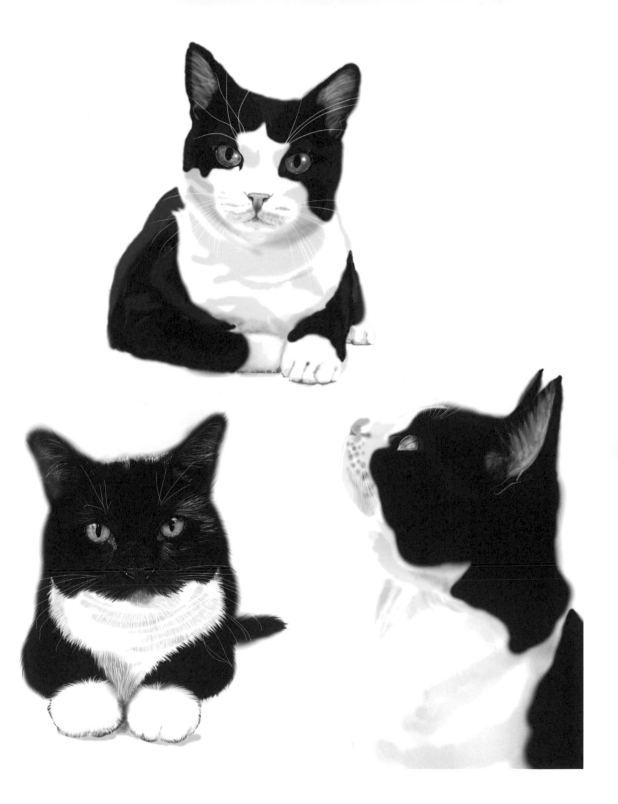

### 我的貓

珍惜今生的緣分，期待來生的重逢

•

### My Cat

I cherish the time we spend together.

I certainly look forward to our reunion in our next life.

•

### 私の猫

今世の縁を大切にして、

来世での再会も期待する

•

### 나의 고양이

인연을 소중히

다시 만남을 기대

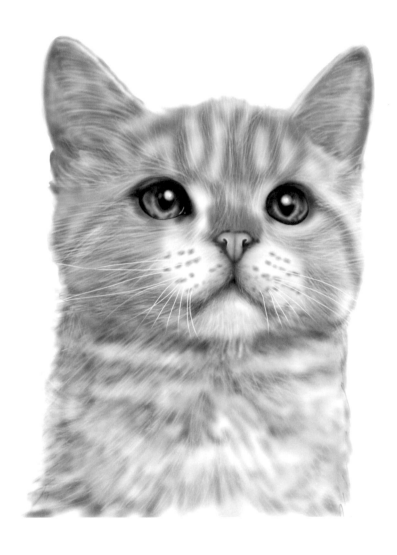

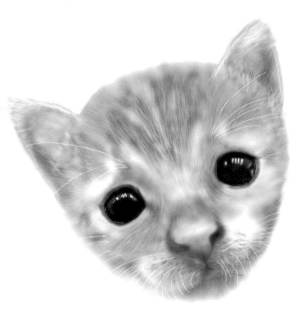

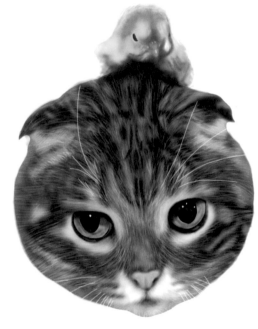

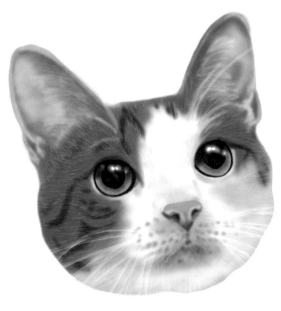

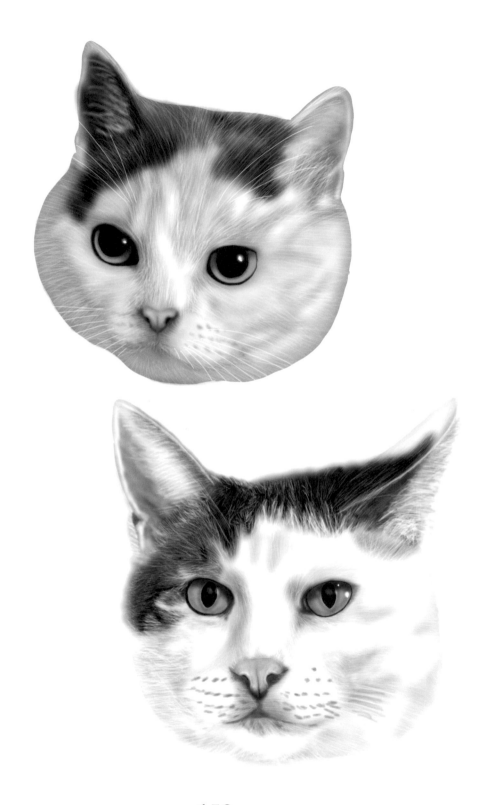

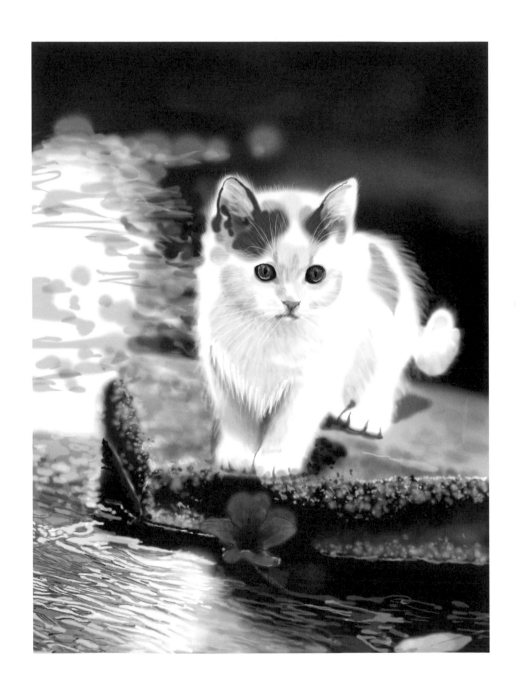

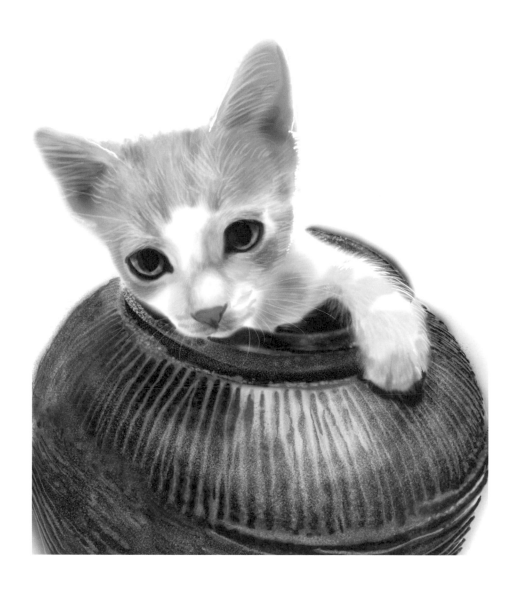

歷

史

人

物

Legendary Figures in the History

## 歷史人物

千古風流人物

換我貓族演出

•

# Legendary Figures
# in the History

Let us, cats,

play the remarkable heroes

and heroines through the ages for you.

•

## 歷史上の人物

猫たちが古来の偉人を演じる

•

## 역사인물

수많은 역사 인물

고양이 차례

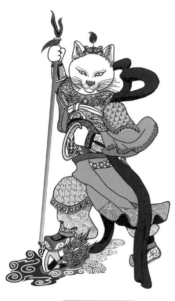

三太子

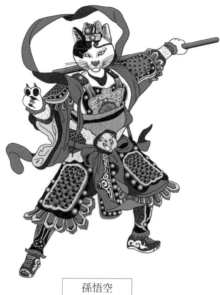

孫悟空

門神

日本武士

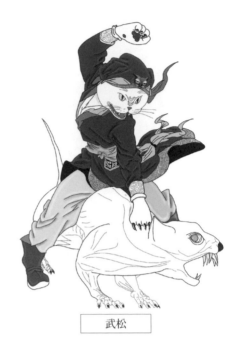

武松

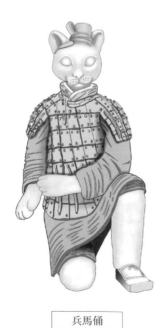
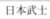

兵馬俑

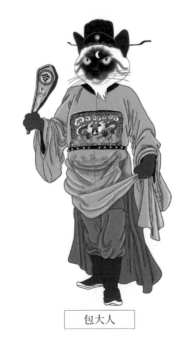

包大人

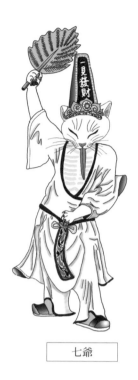

七爺

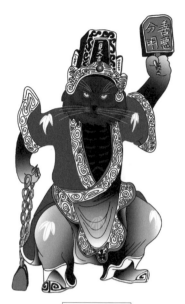

八爺

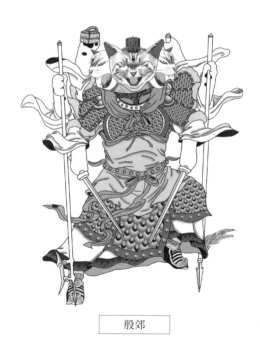

殷郊

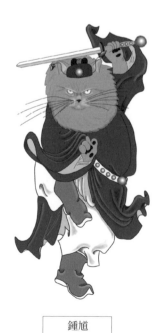

鍾馗

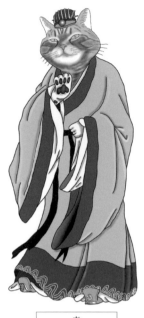

堯

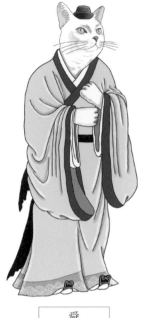

舜

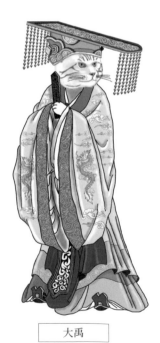

大禹

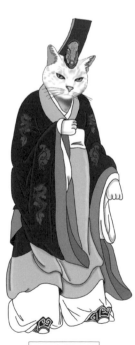

商湯

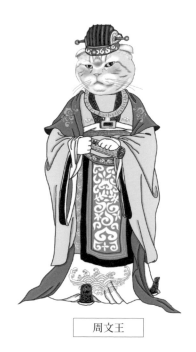

周文王

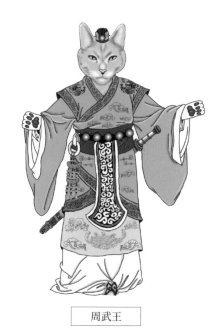

周武王

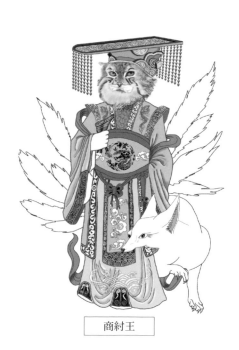

商紂王

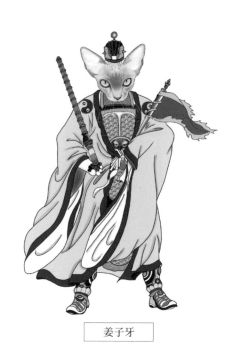

姜子牙

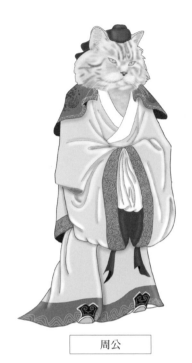

周公

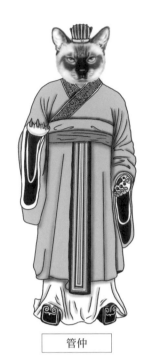

管仲

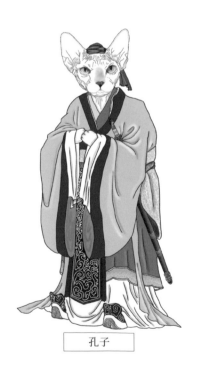

孔子

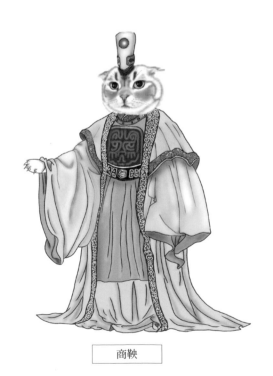

商鞅

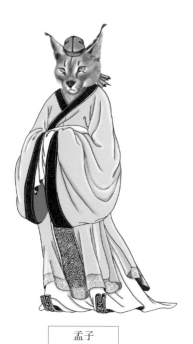

孟子

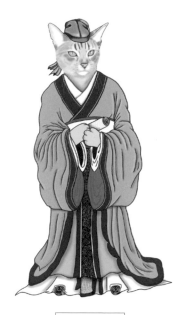

荀子

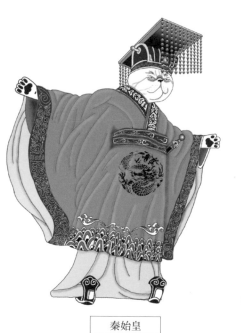

秦始皇

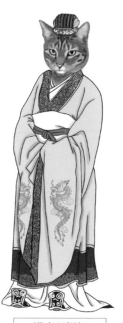

漢高祖劉邦

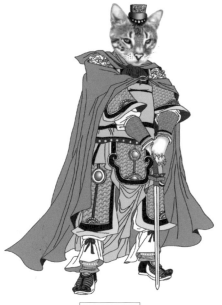

韓信

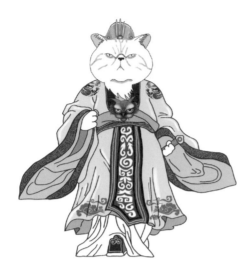

董卓

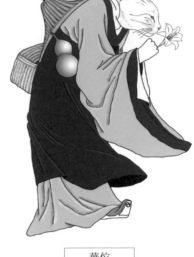

華佗

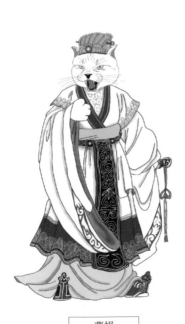

曹操

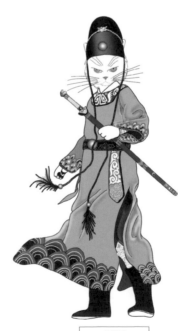

展昭

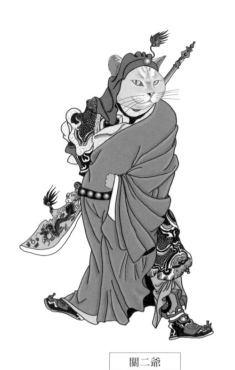

關二爺

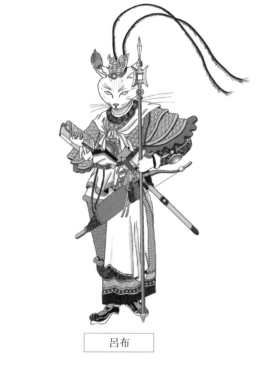

呂布

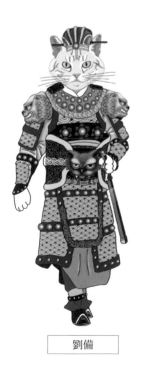

劉備

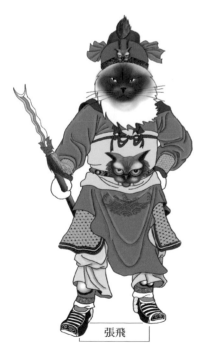

張飛

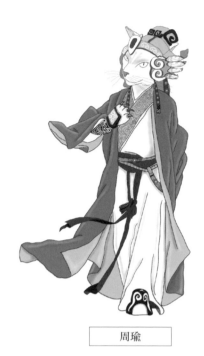

周瑜

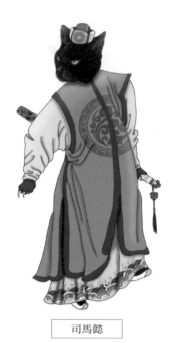

司馬懿

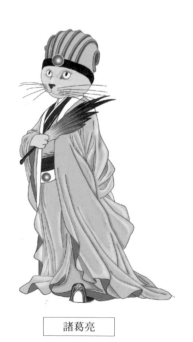

諸葛亮

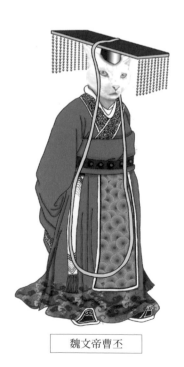

魏文帝曹丕

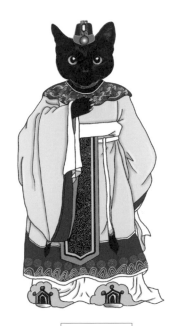

司馬昭

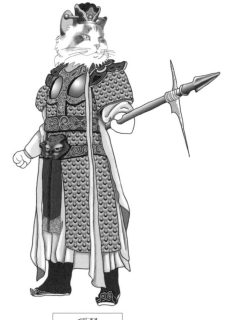

項羽

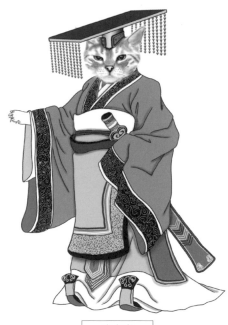

隋文帝

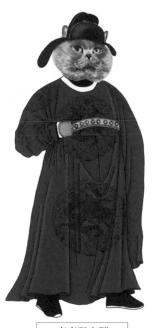

唐高祖李淵

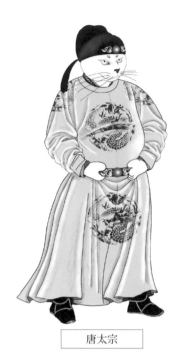

唐太宗

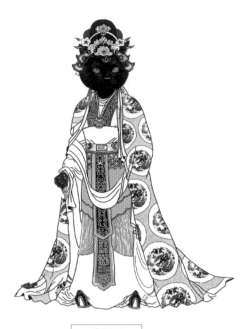

武則天

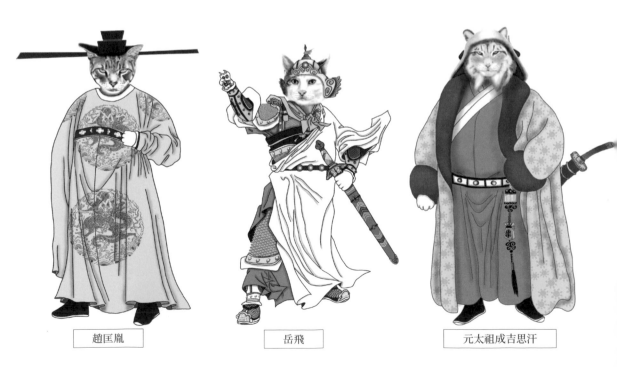

趙匡胤

岳飛

元太祖成吉思汗

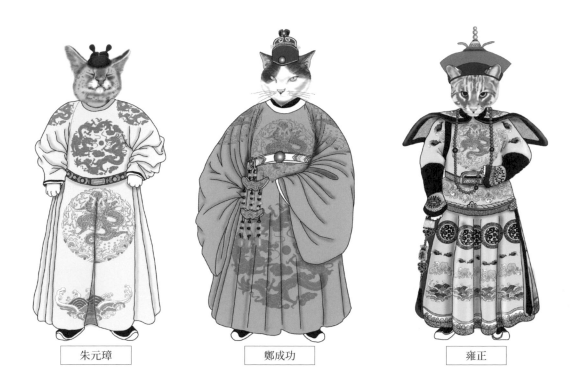

朱元璋

鄭成功

雍正

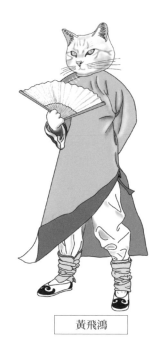

黃飛鴻

葉問

# 大貓

雖然我也是貓

但別想供養我

•

# Big Cat

Don't worship me

and feed me even though I am a cat as well .

•

# 大きい猫

確かに俺も猫だけど

でも飼う気にはならないでね

•

# 빅 고양이

나도 고양이 지만

돌보아 주지 말아요

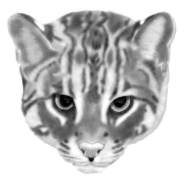

台灣石虎
Leopard Cat

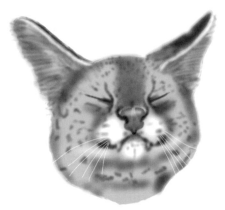

藪貓
Serval

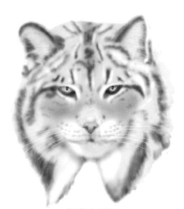

加拿大猞猁
Canadian Lynx

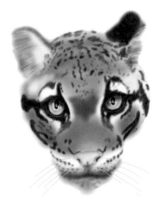

台灣雲豹
Formosan clouded leopard

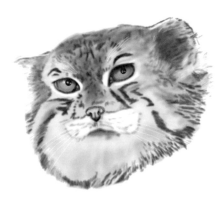

兔猻
Pallas's cat

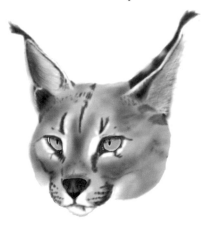

獰貓
Caracal

# 我的貓朋友

相逢自是有緣

但別生病來交朋友

我喜歡大家都健健康康

讓我醫院倒閉

我就可以

退休

•

## My Feline Friends

Fate has brought us together.

I can't be friendly with you when you are ill.

Please stay healthy and happy forever.

Go ahead and bankrupt my animal hospital.

After that, I will be able to enjoy my retirement.

## 私の猫友

出会いは縁。

でも、わざわざ病気になって、

私と友達になろうとしないでね。

みんなに元気でいてもらうことが私の願いです。

病院が潰れたら私もリタイアできるしね。

•

## 친구

만난 것 반가운 대

아픈 이유로 만나지 맙시다

다들 건강한 삶을 기원 합니다

병원 폐쇄도 돼요

그럼 저는

퇴직

My Feline Friends

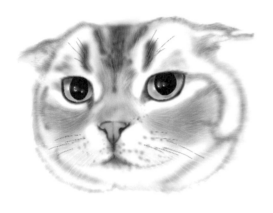

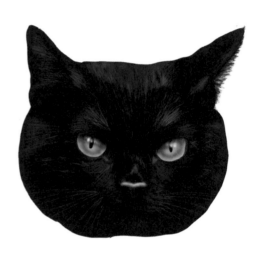

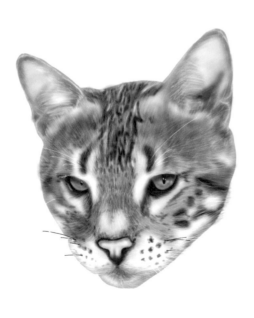

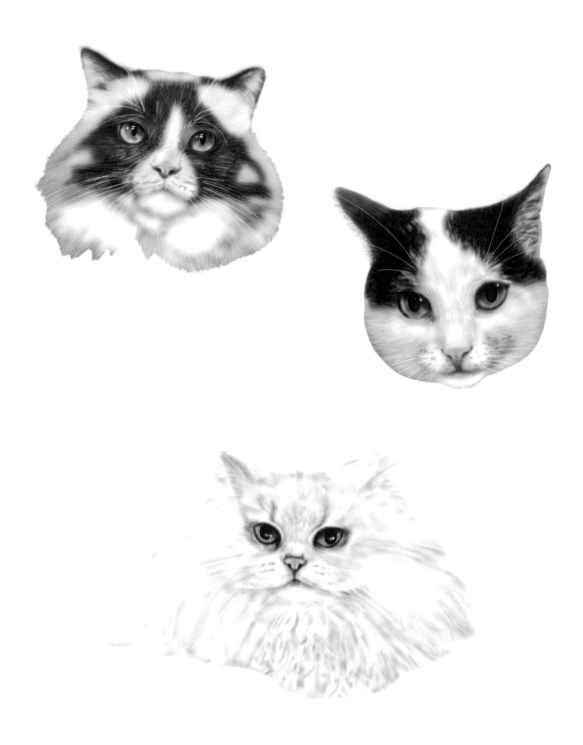

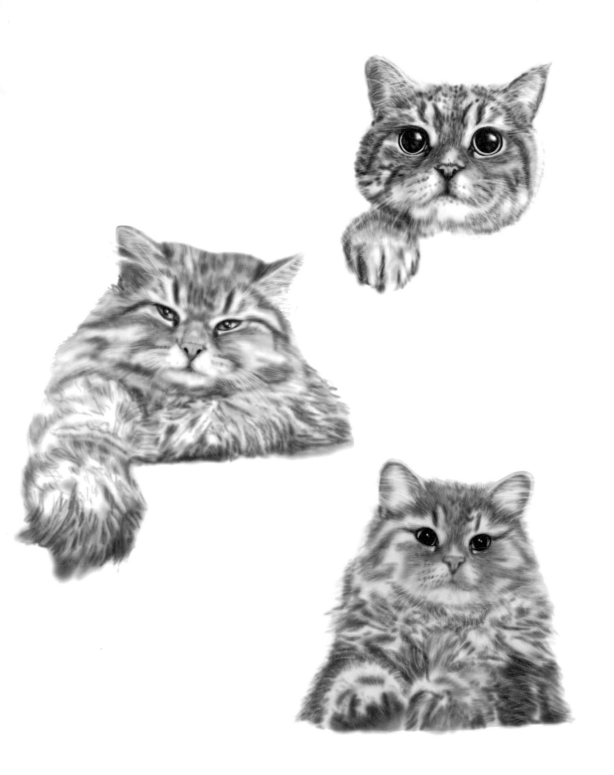

# 畫貓 貓博士的藝享世界

| | |
|---|---|
| 作者 | 林政毅 |
| 責任編輯 | 王斯韻 |
| 美術設計 | 密度設計工作室 |
| 行銷企劃 | 曾于珊 |
| | |
| 發行人 | 何飛鵬 |
| 總經理 | 李淑霞 |
| 社長 | 張淑貞 |
| 總編輯 | 許貝羚 |
| 副總編 | 王斯韻 |
| | |
| 出版 | 城邦文化事業股份有限公司 麥浩斯出版 |
| 地址 | 104台北市民生東路二段141號8樓 |
| 電話 | 02-2500-7578 |
| 發行 | 英屬蓋曼群島商家庭傳媒股份有限公司城邦分公司 |
| 地址 | 104台北市民生東路二段141號2樓 |
| 讀者服務電話 | 0800-020-299（9：30 AM～12：00 PM；01：30 PM～05：00 PM） |
| 讀者服務傳真 | 02-2517-0999 |
| 讀者服務信箱 | E-mail：csc@cite.com.tw |
| 劃撥帳號 | 19833516 |
| | |
| 戶名 | 英屬蓋曼群島商家庭傳媒股份有限公司城邦分公司 |
| 香港發行 | 城邦〈香港〉出版集團有限公司 |
| 地址 | 香港灣仔駱克道193號東超商業中心1樓 |
| 電話 | 852-2508-6231 |
| 傳真 | 852-2578-9337 |
| | |
| 馬新發行 | 城邦〈馬新〉出版集團Cite(M) Sdn. Bhd.(458372U) |
| 地址 | 41, Jalan Radin Anum, Bandar Baru Sri Petaling, 57000 Kuala Lumpur, Malaysia |
| 電話 | 603-90578822 |
| 傳真 | 603-90576622 |
| | |
| 製版印刷 | 凱林印刷事業股份有限公司 |
| 總經銷 | 聯合發行股份有限公司 |
| 地址 | 新北市新店區寶橋路235巷6弄6號2樓 |
| 電話 | 02-2917-8022 |
| 傳真 | 02-2915-6275 |
| 版次 | 初版一刷　2020年9月 |
| 定價 | 新台幣450元　港幣150元 |

Printed in Taiwan　著作權所有 翻印必究（缺頁或破損請寄回更換）

國家圖書館出版品預行編目 (CIP) 資料

畫貓：貓博士的藝享世界 = Cat paintings = 猫
の絵 = 고양이 그림 / 林政毅繪圖 . 文字 . -- 初版 .
-- 臺北市：麥浩斯出版：家庭傳媒城邦分公司發
行 , 2020.9
　面；　公分
ISBN 978-986-408-634-4 ( 精裝 )

1. 動物畫 2. 貓 3. 繪畫 4. 畫冊

947.33　　　　　　　　　　　　109013157